FUTURE OFFICE DESIGN

FUTURE OFFICE DESIGN ↗

留住

90

好人才

新乙世代

辦公室設計診斷書
FUTURE OFFICE DESIGN

何大為—著

Z 世代的真心話大冒險
Truth or Dare

明明坐隔壁，有事不能講，還跟你 Line 來 Line 去！

LINE 也是「說」啊~

不管老闆還坐在後頭，時間一到，下班就走人！

然後？有不對嗎？

一想到就出國，吃米其林也不手軟，不管存款這麼少！

馬上享受、旅行才是生活

我都願意把自己會的教給他，一起把公司壯大，他卻不回應？

職業優先：開咖啡店 > 去鴻海上班

上沒幾天班就說要辭職，好言好語勸他，結果還是要走人

分手沒壓力，裸辭零負擔

又發 LINE 又發 FB，經營自己的 IG 比寫報表還認真，沒有領薪水的職業道德

「人到」就是上班了

坐沒坐像，還給我穿著拖鞋來上班，客戶看到會覺得我們公司水準不好。

你們好表面，一點都不真實

和年輕的客戶好難溝通，他們講的話和用的東西，觀察不出邏輯。

蘿蔔怎麼賣？

整天帶著耳機，要不就走來走去，一天能做幾件事？

我在講電話、討論

只做交代的，沒說的絕不多做，做錯就說沒講清楚！

當初只説 1、2、3，你沒説 4、5、6

為什麼這麼弱智的東西也會賣！

?$&＋ 我無語了

Break into
Style

作者序

我們都應該感謝擁抱 90 及 00 後，這是我的真心話！

當大部分的人還在對 90、00 後看不懂、不瞭解、嗤之以鼻還稱他們為草莓族時，90
後已經進入 30 歲，並擔任企業的中級主管了！都說 90 後難以理解，不如說是因為
我們不瞭解、看不清楚 90 後而心存成見！長江後浪推前浪，從手工時代進步到機械
時代，從機械時代進步到電子時代，從電子時代進步到電腦時代，90 後的未來將從
電腦時代進步到虛擬實景、萬物互聯時代，人類歷史證明永遠是後代強於前代，而
總有一天，90 後會從中級主管升為高級主管進而成為公司領導人甚至國家領導人。

80 年代以前當人們買東西消費時，是製造業商人說了算，「我有什麼，你就買什麼。」
90 後獨生子女的成長背景加上網際網路催生了個人經濟，他們買東西購物是「消費
者說了算」，「我要什麼，你就做什麼！」時代造就了 90 後與 00 後，反過來 90 後
與 00 後也推進了時代加速往前。與其戴著有色眼鏡懷疑他們，不如現在就開始接受
並感謝，是他們由下往上的把時代和我們推著向前走。

誰適合閱讀本書？

本書主角 90 後與 00 後可以透過此書從社會環境系統性的看清 「為什麼」形成自己
這般的 90 後，所以當再遇到自己不被父母、上司、老師、長輩瞭解時，可以有理有
據的從社會學角度說出自己的意見出發點。

而作為他們的公司主管老師的 70 及 80 後，最應該閱讀此書，當你還在認為 90 後很
難搞時，這可以幫你換一個角度重新發現他們的特點，就能提供他們發揮激情、有
安全感的工作學習空間。

至於 90 後的父母輩五，六年級生，可以將本書看成是座連通你們兩個世代代溝 generation gap 的橋梁，畢竟 90 後依然有你們遺傳給他們的基因，藉此書瞭解 90 後的內心世界，讓雙方更尊重彼此。

作為設計師的我們，如何在強調自我價值發展忍受孤獨，為 90 後與 00 後設計出符合他們特色的空間？把孤獨轉換成空間的語言，營造出能體現 90、00 後自我價值，滿足他們心裡嚮往的工作空間，進而使他們樂於工作，閱讀本書能提供設計師最佳解決方案。而從打字機發明到現在，百年來沒有重大突破的工作環境設計，也即將被 90 後與 00 後推動而誕生出全新的設計未來。

最後要感激中原大學建築系的喻肇青、王鎮華和劉奇偉三位老師。喻老師教我看到事情的本質，王老師教我體會傳統中國文化態度，劉老師教我活出精彩。也感謝英國愛丁堡大學碩士班老師 Dr. Dorian Wiszniewski 教我創建自己的設計理論。感謝父母給我無限的愛去發展自我，以及我的太太 Gloria，我們一起編織夢想，是我 25 年斜槓生活最大的助力。每天都要擁抱的兩個 Z 世代女兒 Claire 和 Tiffany，感謝妳們提供我更多天馬行空的靈感。

再次感謝 90 及 00 後，他們將把我們帶入一個跳躍性思考，看似朦朧但更美好的未來！

CONTENTS

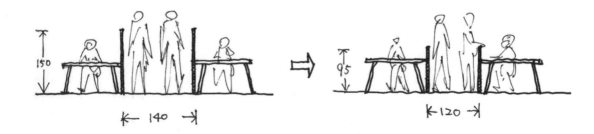

CHAPTER 03
走進 90 後的辦公室！

CHAPTER
01

未來辦公室

滿足不同世代的商用空間

▶ 為什麼寫「90 後 + 00 後」世代？ 為什麼是辦公環境？

目前在各種媒體上可以看到很多關於 90 後或 00 後的調查研究，大部分在做消費行為資料分析，少部分則從社會學的角度分析 90 後形成的原因。

但幾乎沒有看到報導談論有關社會是如何被 90 後及 00 後影響？為什麼？

理由其實很簡單，因為年紀最輕的 2000 年後才出生的人剛剛滿十八歲，而年紀最大的 1990 年青年也才剛滿三十歲，要說剛滿而立之年，或是年紀更小的年輕人，對社會有什麼直接的影響？還言之過早，畢竟二十九、三十歲大學畢業就算工作也頂多只有六、七年，在企業單位裡最高也就是個部門的小主管。對企業還談不上有決定性的影響，還沒有達到人生最有影響力的年齡，更別說他們對社會發揮影響力了！

因此很多人忽略了這兩世代對社會的影響。但是我觀察到的並非如此，不是沒有影響，而是社會已經在沒有察覺的情況下悄悄地被他們改變了。這也是我寫這本書的原因之一。

● 90 後的日常
辦公環境影響工作效率

尤其我親身看到在辦公空間環境裡因為 1990 後的出現發生了巨大的改變。因此這本書我將從社會學、心理學與行為學的角度分析 90、00 後世代行為背後所產生的原因，並由他們的行為反視社會如何被他們影響並反應在辦公環境方面。

90、00 後並非我新創的名詞，但這兩個世代有著密切的相似性，而在西方稱為「Z」世代或「I」世代，台灣某些媒體也稱「我世代」，在本書中以「Z」世代來做兩個世代的總稱。

我們都知道每個人一天二十四小時，在工作場所的時間若不算加班至少八～九鐘頭，甚至最近常常聽到某些企業提出 996 制，人們會花更多的時間在工作上。

扣掉往返交通、扣掉睡眠，剩下在家清醒的時候只剩下四～五小時。所以辦公室是現代人醒著的時候，待最長時間的地方。

●傳統辦公室

強調員工合作溝通協調，以功能分區為設計。

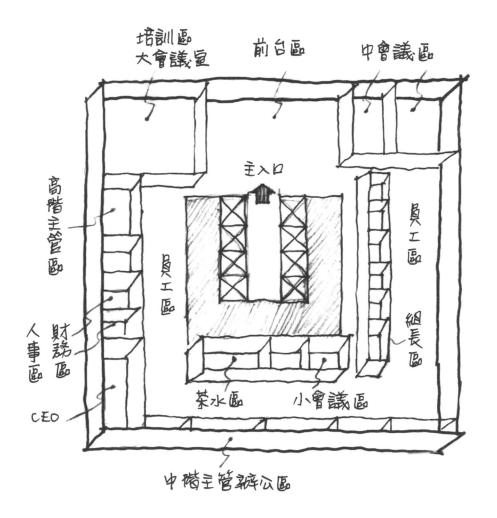

培訓區
大會議室

前台區

中會議區

主入口

高階主管區

員工區

員工區

組長區

人事區　財務區

CEO

茶水區

小會議區

中階主管辦公區

既然處在辦公環境這麼長時間，而且是一天最精華的時間，那麼辦公環境應該有許多值得我們注意的地方。這也是為什麼我發現社會被「Z世代」影響最明顯的地方就是辦公環境的變化。

●對 Z 世代的期許
瞭解「人」才能做設計

2012 年的夏天，我為了設計騰訊深圳總部大樓辦公室，在總部會議桌上，甲方專案負責人告訴我騰訊員工對他們未來新辦公空間有著非常開放活潑的期望要求，這令身為設計師的我大為興奮。

會議後在總部一層大堂看到進進出出的騰訊員工卻令我驚訝，人字拖、短褲、T恤衫是上班標準穿著！負責人告訴我那時騰訊員工的平均年齡是二十七歲，包含新進第一屆 90 後的大學畢業生。

這是我對 Z 世代第一次直接和間接的接觸，並開始引起我近幾年持續關注這個特別的世代。

因為設計工作的關係常常要瞭解不同的行業，尤其設計了很多新興公司總部辦公室，這類公司的員工很大比例是出生於 90 年後，每次在與客戶公司員工反覆討論需求來回調整圖紙的同時，也讓我對「90 後 +00 後」這個原本模糊的概念越來越清晰。

我從事建築設計及室內設計二十年了，瞭解「人」的需求是作為任何一種設計師工作最基本的要求 。

如果單純光從社會學心理學的角度探討「Z世代」會過於學術枯燥，或有人將之導入企業又大部分偏向行為管理學。

而這本書是以社會心理學行為學作為起點，瞭解並解釋「Z世代」的形成背景原因，將我觀察到他們對社會的影響，具體落實在空間，尤其是日常生活的辦公空間，最後試圖引出他們的未來，也可以說是我們的未來。讓大部分人甚至非「Z世代」更能引起共鳴感同身受。

● Z 世代未來辦公室

強調自我實現，以「環境情緒」為設計導向，辦公桌幾乎消失不見，
取而代之的是智慧型工作椅。

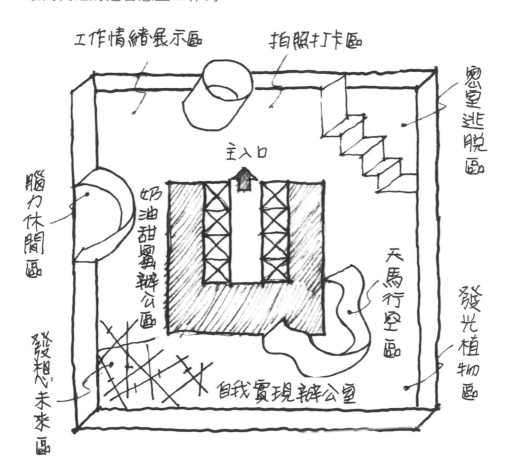

CHAPTER
02

談談 Z 世代吧！

要求對話、重視平等，
講求生活、勇於追夢！

▶Z 世代之一 90 後,說的是誰?

目前年紀最大的 90 後剛滿三十歲,進入而立之年,可能已經當上公司裡的小主管;而最年輕的 90 後才二十歲,要嘛是不問世事的大學生,要嘛是剛出社會的新鮮人。他們是如何眺望未來呢?他們看未來的方式,將影響現在這個空間的價值觀;而這一切, 就會決定工作環境的整個面向。

要談 90 後的未來之前,不妨先做個比較,看看東亞鄰近各國的同輩年輕人,是如何形容自己的未來?

●台日韓的 90 後
台灣「厭世代」

出生於 1990 年,本身就是 90 後的作者吳承紘,觀察台灣年輕人的各種普遍現象後,於 2017 年出版《厭世代》一書,歸納出他們面臨的三大問題:一是低薪, 二是貧窮,三是看不見未來!這個世代的台灣年輕人失去夢想的勇氣,在經濟不景氣的壓迫下過著被錢追著跑的生活,厭世心態成為對生活的自我嘲諷;在這種悲觀氛圍當中,「22K*」幾乎等同他們的代名詞, 生活中只能追求「小確幸」,掌握住現在所能擁有的小小幸福就好!

未來會怎麼樣?一切都是如此的不確定。

註:1991 年,我踏入社會工作的第一份工作,月薪為 25,000 台幣,想不到近三十年來,薪資不進反退。

韓國「全拋世代」

2011 年,韓國出現一個新興名詞:三拋世代。 指因為經濟壓力過高,以至於對愛情、婚姻及生孩子感到害怕猶豫,因此人生規劃慢慢拋棄這三樣事情。

到了 2017 年, 三拋世代升級為「全拋世代」。韓國年輕人認為,既然大環境不會改變,不如把握當下即時行樂, 任何事物都可以拋棄不要!

2018 年後,全拋世代外又出現另一個族類「有樂族」(YOLO,意即 You Only Live Ones);主張人生既然只能活一次,就要把精力與時間投到讓自身快樂幸福的事,不應該為他人犧牲自己。聽起來是很積極正面的生活觀。其實隱藏年輕人對未來世界絕望的悲觀現實,這並非某種誇大的自憐與做作,而是面對殘酷困境下,發出無力自救不如自我放棄的宣言。

日本「平成廢柴」與「寬鬆世代」

平成時代是日本從國際經濟神壇跌下的過程，經歷泡沫經濟後，高齡化社會加上生育率持續低下，人口出現負成長，開始出現「平成廢柴」這個用語，形容出生自平成不景氣年代而一無所有的人，時序大概就是 1990 至 1999 年。

而「寬鬆世代」，則指出生於 1987 至 2004 年之間的年輕人。 來源是日本教改後，學校週休二日，教學內容減少 30%，上課時數縮短等等，原意是打破填鴨教育，但日本在「PISA 國際學生能力評估計畫」的排名，卻在 2003 年大幅下降。

2016 年日劇《寬鬆世代又怎樣》的台詞點出這個現象：「我們在出社會後，飽受上一代人批評，說我們沒有競爭意識和危機感，無法應付突發狀況；但是國家擅自告訴我們週六不用上課，將教科書變薄，最後把考試成績低落的我們當成廢物對待。」

「寬鬆世代」因此演變為家長過度溺愛、學習意願低落、抗壓性低、無競爭力也無上進心的年輕人代名詞。

中國「樂觀世代」

而同時期的中國年輕人又是如何看待自己的未來呢？ 2011 年，中國的零點研究諮詢集團（Horizon Research Consultancy Group），發佈〈「90 後」群體價值觀和消費行為研究報告〉，指出 90 後最常出現的三種情緒分別是：快樂（66.5%）、有活力（44.8%）和平靜（33.7%）。74.9% 的 90 後對未來 10 年持樂觀態度，慣於用和諧、美麗、整潔、舒適、發達、人性化等美好詞彙，形容他們眼中的未來。類似結論也出現於 2014 年尼爾森的〈90 後生活形態和價值觀研究報告〉，對中國一線城市的 90 後進行長達一年的觀察研究，涵蓋範圍包括生活、社交態度等，並歸納他們的生活形態和價值觀，發現 90 後普遍樂觀積極，並樂於用自己獨特且富有創意的方式，對身邊的人和事表達和傳播正能量。

2016 年，韓國一檔介紹中國的節目《明見萬里》引起熱議，第一集主題〈可怕的未來——中國 90 後〉，由金蘭都教授主講，表示：「在針對年輕人對未來有多樂觀的調查中，超過 50% 的中國年輕人認為自己的未來很樂觀，而韓國、德國、美國和日本都不到 50%。 擁有如此樂觀思想的 90 後，未來的中國將更可怕。」

不管樂觀還是悲觀,其實 90 後特性仍舊一樣:愛自由、同時注意很多訊息,所以要給他們自由發展的空間,提供他們樂觀的因子,這是設計師與企業主都要注意的部分。

註:並不是台日韓的 90 後特別悲觀,而是「樂觀世代」已經經歷過了,日本發生在 50 後,台灣發生在 60 後。

中國 90 後是非常可怕的一代,相較於韓國年輕人的謀求安穩,並選擇在大公司上班或考取公務員,中國的 90 後更希望以創業方式來實現夢想,並有超過 50% 的 90 後認為自己的未來很樂觀。

金蘭都 教授

東亞各國的 90 後特徵

台灣／厭世代

- 面臨三大問題:低薪、貧窮、看不見未來!
- 失去夢想,在經濟的壓迫下過著被錢追著跑的生活。
- 多有厭世心態,自我嘲諷稱作厭世代。
- 只拿得到 22K,所以只追求小確幸。
- 未來怎麼樣很難說,掌握今天的幸福就好!

韓國／全拋世代

- 2011 年,對愛情、婚姻及生孩子都感到害怕猶豫,人生規劃不再包括這三件事情。
- 2015 年,進一步拋棄人際關係的建立和購屋,都是為了省下更多錢過生活。
- 2016 年,連無形的夢想和希望都不得不拋棄。
- 物價持續增高,認清這是不會改善也不會改變的事實。
- 就把握當下即時行樂吧!其他事都可以拋棄,對未來不再抱有任何希望,成為「全拋世代」。

日本 平成廢柴／寬鬆世代

- 平成廢柴:出生在不景氣的平成年間,日本從國際經濟神壇跌下,經濟泡沫化,社會高齡化,生育率低下。
- 寬鬆世代,出生於 1987-2004 年之間。
- 成長背景:家長過度溺愛,低學習心,低抗壓性,低競爭力,低上進心。
- 共同點:沒有競爭意識,沒有危機感,無法應對突發狀況。

中國／樂觀世代

- 最常出現的情緒:快樂、有活力和平靜;價值觀:正能量、開放、積極。
- 慣用:和諧、美麗、整潔、舒適、發達、人性化等詞彙,形容眼中的未來。
- 樂於用獨特且富有創意的方式,表達和傳播正能量,影響身邊的人和事。
- 希望創業以實現夢想。

▶矛盾的 90 後：
既自我又積極參與社會

●理想主義 + 創新自我

中國的 90 後人口達 1.74 億，占全國總人口的 11.7% 左右。2019 年天貓的「雙十一購物節」創下 2684.4 億元（人民幣，下同）商品交易總額（GMV）的紀錄。

其中 90 後就占 60%；而 80 後世代則緊追在後，占所有消費額 20%。

另外，根據支付寶的資料分析（見下圖），中國 2016 年洪災時，線上捐款總額 48.2% 來自於 90 後。

● 2009 - 2017 中國天貓「雙十一購物節」不同年齡層消費比

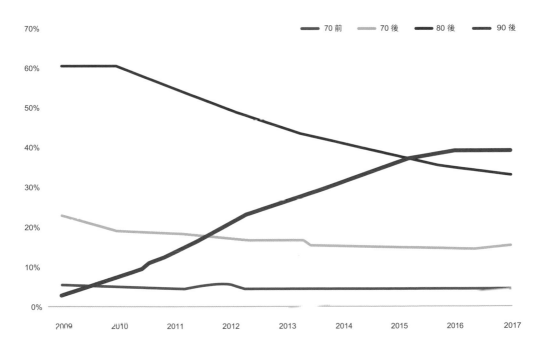

還有兩件事情更真實反映出 90 後的生活態度；中國第一個器官捐獻志願者登記網「施予受」，在 2019 年登記人數突破一百萬，其中超過一半是 90 後，占比 53%。

另外，中華遺囑庫發佈的資料顯示，中國人立遺囑的年齡越來越年輕，90 後為二百四十六人，其中年齡最小的，是只有 18 歲的 00 後世代。

一方面想積極參與社會，懷有父母 60、70 年代的理想主義夢想；另外一方面又想為自己創造出一片天。一方面很自我，另外一方面又想融入社會活動。

「矛盾」可以說是 90 後的潛意識，想要發現屬於自己的自我價值，並勇敢實現。

人們通常認為「90 後比較自戀，喜歡 45°自拍。」但如今，這種印象正悄然改變，中國的 90 後積極地關注社會民生，從減少環境危害到為災區募捐，足以讓一些社會名流自愧不如。他們相信小小的力量匯聚在一起，就能夠改變世界。

浩騰媒體中國業務智詢總監
Jeanette Phang

90 後 的 矛 盾 意 識

「矛盾」只是他們內心世界的表面現象，就像發燒只是身體生病的症狀表面現象，還是得找出背後的真正原因才能對症下藥。

在這些積極又矛盾的社會現象，我們必須理解他們正像初生之犢一樣，想要發現屬於自己的自我價值，並勇敢的實現，才能達成與 90 後共同前進的世界。

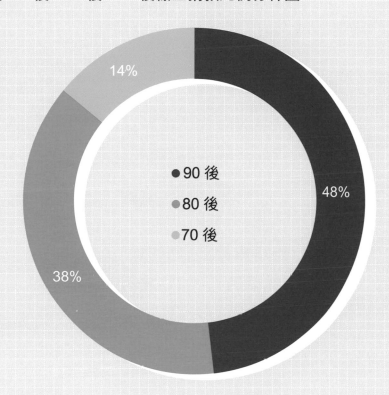

● 90 後、80 後、70 後線上捐款比例分佈圖

- ● 90 後
- ● 80 後
- ● 70 後

14%

48%

38%

▶ 隨著年紀增長，90 後開始明白自己對社會的貢獻是有影響力
的，他們相信自己小小的行動，就可以帶來改變。2016 年的
中國洪災，90 後的線上捐款占總額近半數的 48.2%；相較之
下，70 後占近 14%，80 後占近 38%。

資料來源：支付寶【中國 2016 年洪災時，各世代線上捐款分布圖】。

●內心世界積極創造突破

內心世界：自戀 - 自信 - 自黑 - 自嘲 同時並存的矛盾狀態。

○ 佛系青年，

○ 貧窮真是扼殺了我的想像力，

○ 油膩中年人，

○ 寶寶心裡苦，

○ 友誼的小船說翻就翻，

○ 太累太忙連胃都顧不上了。

這些社會流行用語的出現，代表他們正在創造一股潮流、一種現象；同時，也代表 90 後的內心世界。真實面對自己不逃避，從這些流行語就可以了解這群人不虛偽的內心世界，是自戀、自信、自黑、自嘲同時並存的矛盾狀態。

斜槓一詞來自英文 Slash，指不滿足於單一身份和生活，努力在跨界中探索生活更多可能，尤其是 90 後的年輕人，他們會在自我介紹中用「斜槓」來區分，例如：王思聰，遊戲公司老闆／國民老公／網路寫手。

「斜槓」在他們身上是一種生活方式，玩各種自己喜歡的東西，並玩出花樣。

90 後有兩種做事方法，第一個是打破過去積習已久的觀念或習慣，第二個是開拓、發現未知，去做沒有人做的事。

器官捐獻與預立遺囑挑戰傳統觀念底線，是進步的價值觀。而且可以感覺得出來，他們環保意識高，也比較願意當志工、捐款等。

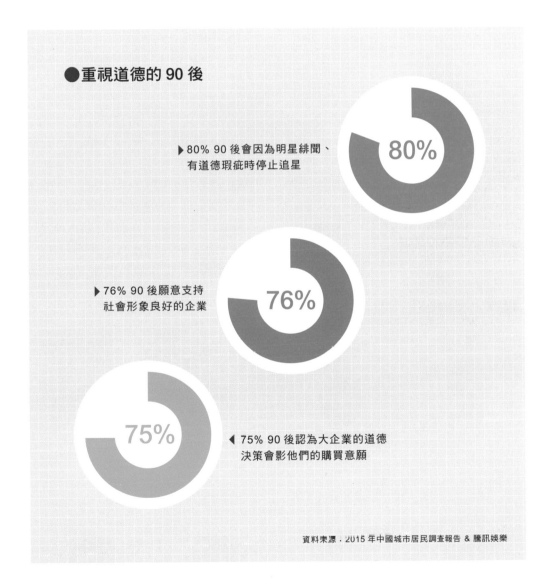

●重視道德的 90 後

▶80% 90 後會因為明星緋聞、
　有道德瑕疵時停止追星

80%

▶76% 90 後願意支持
　社會形象良好的企業

76%

75%

◀75% 90 後認為大企業的道德
　決策會影他們的購買意願

資料來源：2015 年中國城市居民調查報告 & 騰訊娛樂

▶豐富的國際觀影響了工作環境

90 後的國際觀深度影響他們對工作環境的期待，究其原因，可以從以下四個方面來談：

● 參與大型國際活動

1990 年，中國舉辦第十一屆亞運會，這是中國第一次舉辦綜合性國際體育賽事，也正是 90 後出生的第一年！此後，中國參與越來越多國際事務，2001 年 7 月更由北京申奧成功，同年加入 WTO。

這些大事背後代表，90 後打從出生起，就比上一代的人有更豐富的國際觀。

● 網際網路的發展

微軟於 1992 年進入中國，1998 年 6 月發佈 Windows 98 系統；從此，個人電腦逐漸成為家庭中最常見的電器用品。家裡條件比較好的 90 後，可能從小學階段就已經在利用網際網路與國際接軌，而大部分的 90 後，也在中學階段全面接觸電腦科技與與網際網路了。

● 跟上國際腳步，擁抱世界的中國

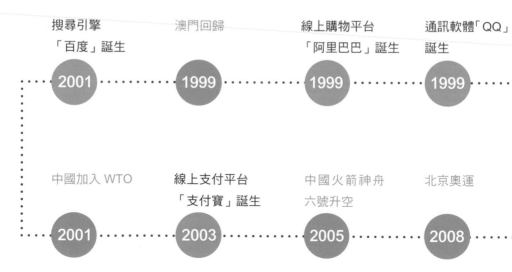

搜尋引擎「百度」誕生 **2001**

澳門回歸 **1999**

線上購物平台「阿里巴巴」誕生 **1999**

通訊軟體「QQ」誕生 **1999**

中國加入 WTO **2001**

線上支付平台「支付寶」誕生 **2003**

中國火箭神舟六號升空 **2005**

北京奧運 **2008**

在台灣，電腦普及的時間比中國早一點，但相距不遠，1990 年代也是大部分家庭擁有第一台電腦的時間，當時的小學也把電腦課列為必教課程之一。

所以台灣的 90 後想當然而，一出生就有使用電腦的環境。

●出國留學再回歸

90 後應該是在 2013 年開始第一批出國留學，以平均在國外待三年來看，2016 年出現第一批海歸。根據資料顯示，2016 年出國留學人員增至 544,500 人，同比增長 4.0%；學成回國留學生 432,500 人，同比增長 5.7%，回國與出國人數的「逆差」逐漸縮小，出國留學人員回國率高達 79.4%。

中國國家自然科學基金會（NSFC）前主任楊衛曾表示，「每十名中有八人回國」，越來越多海歸帶回來的，不只是所學的專業知識技術，也是國外的生活方式與生活經驗。

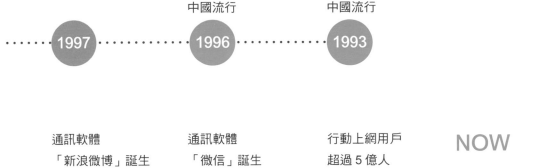

香港回歸　1997

個人電腦在中國流行　1996

手機使用在中國流行　1993

通訊軟體「新浪微博」誕生　2009

通訊軟體「微信」誕生　2011

行動上網用戶超過 5 億人　2013

NOW

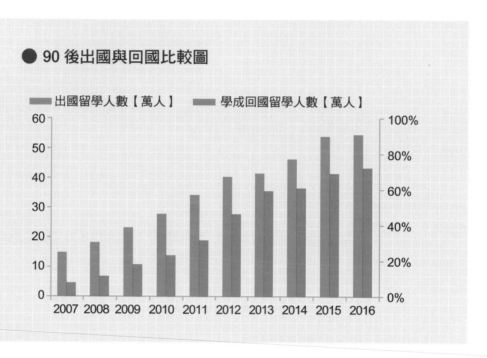

● 90 後出國與回國比較圖

出國留學人數【萬人】　　學成回國留學人數【萬人】

●旅遊

「談一場不分手的戀愛，來一場說走就走的旅行」是 90 後的人生兩大幸事。根據 2014 年華揚數位行銷研究院發佈的〈90 後社交行為調研報告〉，「如果有一百萬元，90 後如何分配？」選擇旅遊的人數高達 85.6%，高於購屋、儲蓄和買車等其他用途。

這說明 90 後旅遊有極大熱忱，而且他們的旅遊模式有三大特點：

心態：嚮往自由，說走就走

90 後是不受束縛、重視自我價值實現的一代，很多事情想到就去做。2015 年中國「攜程旅行網」發佈的〈90 後旅行行為報告〉，將這個世代的旅行標籤鎖定在以下六個詞：畢業旅行、孤獨患者、遇見、自由、說走就走、在路上。

不難看出旅行對他們來說，就是自身解脫和釋放的過程；同學、朋友，甚至是不認識的人，都可以來場「說走就走的旅行」。

消費：能力有限但熱愛旅遊

喜歡新鮮事物、願意嘗試也是一大特徵。同樣根據「攜程旅行網」統計，90後平均一年出遊次數為 4.2 次；地點方面，國內遊占比為 79.3%，國外遊占比 20.7%，可知收入是唯一限制他們旅行目的地選擇的因素，但無法阻止他們出遊的熱情。

對 90 後來說，「在網路上看到的東西，就希望能馬上能接觸到」，因此旅遊除了是放鬆的方式之外，也是接觸新鮮事物的好機會。

住在大飯店還是民宿，是搭飛機還是火車，對於他們來說可能都不重要，重要的是一種「在路上」的心態。

方式：不出門的「懶人」消費

90 後追求簡單、方便、快捷的消費方式，孵化出社區、餐飲、旅遊等各個層面的「懶人經濟」，一切事情，都有人直接送到消費者眼前。透過以上旅遊方式，將國內外親身體驗，所見所聞用社交媒體，第一時間分享到朋友圈，增加更多 90 後對新事物的包容力。

懶 人 消 費 模 式

對 90 後來說，跟團旅行不再是旅遊計畫的首選，各種網站都在嘗試將線下資源轉移到線上販售，旅遊 O2O 開始得以快速發展。

2018 台灣人國外／國內旅遊地排名

01 日本	06 美國	11 淡水
02 中國	07 越南	12 礁溪
03 南韓	08 新加坡	13 日月潭
04 香港	09 加拿大	14 旗津
05 泰國	10 德國	15 花東

2018 大陸人國外旅遊地排名

01 泰國	06 馬來西亞	11 澳大利亞
02 日本	07 美國	12 義大利
03 越南	08 柬埔寨	13 阿聯酋（杜拜）
04 新加坡	09 俄羅斯	14 土耳其
05 印尼	10 菲律賓	15 英國

01：台灣資料來源：行政院主計處（https://reurl.cc/d0jWv2）。11 至 15 排名為國內旅遊
02：中國資料來源：https://kknews.cc/travel/83n63r4.html

●視野決定一切

寬泛的國際視野為 90 後豐富的國際觀提供了養分，全面性滲入，包括從成長環境、學習方式到興趣，直接影響到他們的飲食習慣、穿衣打扮、待人接物等等，當然也表現在空間美感的要求。

90 後世代藉由頻繁的出國，能和全世界的視野連結，連帶影響到他們對週遭工作環境的要求，當這些美好幻想產生期待時，他們就會開始重視環境是否能令自己開心、是否配得上自己等等，他們不懂所謂風格，也覺得這兩個字過度抽象，而是傾向以圖像表達喜好，混合成了自己喜愛的主軸。

在後面的「環境情緒」、「美感」和「自由混搭休閒區」會更詳細說明，雖然從專業的設計觀點看來或許過於跳 tone，但是穿透的視野已經深深影響到他們的審美觀，所以在空間外顯的表現上：

條件 1：必須與眾不同

也就是建立一個他們願意拍照、上傳的場景。設計師可以嘗試在必須遵守的規律與原則前提下，大膽植入一些創意，他們在意的也是這些「片段」創意能否在工作環境中實現。

條件 2：「配得上自己」的空間

我們所處的空間，最能說明一個人的品味，但大部分人都沒有意識這一點；辦公室的空間可以提升工作者的感受，90 後就是要一個看起來「實現自我」的環境。當然很多老闆都會覺得，「你是來工作的」，只願意提供一張桌子，結果就是整個辦公室看起來氣氛沉悶、枯燥。

室內設計師必須讓業主知道你了解、體會年輕人，有能力做出這些年輕人想要的空間。老闆的心態總是比較矛盾，想要接納年輕人，也希望有下一代來傳承，但是不知道要用什麼方法讓年輕人覺得有認同感，因為老闆只專心注意這個員工在專業上有沒有達到我的要求？而不會去想他喜歡哪種顏色，這不是企業主的專業，應該考慮到這點的是設計師。

所以室內設計師必須超前一步，做老闆與 90 後的溝通橋梁。

● 90 後與前輩世代的職場價值差異

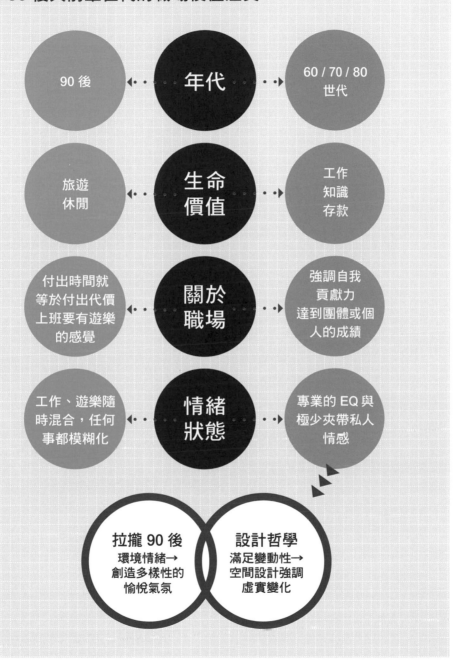

90 後	年代	60 / 70 / 80 世代
旅遊休閒	生命價值	工作知識存款
付出時間就等於付出代價上班要有遊樂的感覺	關於職場	強調自我貢獻力達到團體或個人的成績
工作、遊樂隨時混合，任何事都模糊化	情緒狀態	專業的 EQ 與極少夾帶私人情感

拉攏 90 後
環境情緒→
創造多樣性的
愉悅氣氛

設計哲學
滿足變動性→
空間設計強調
虛實變化

▶90 後的溝通方式： 要對話不要對立，要機會不要誤會！

因為各種通訊軟體的出現，90 後在小學時期甚至學齡前階段，就訓練出能多方位對話的能力；以中國為例，1999 年 QQ 出現，2003 年淘寶上線，2011 年微信成立，加上各種快遞、客服、外送平台等，這些可以百分之百掌握在個人手上的媒體或自媒體，遠遠超出傳統童年與家庭、學校、親戚朋友間，以口語交流的小生活圈。

從社會現象的角度來看，淘寶造成的影響已經不只是網路購物行為而已，它完全改變且打破了中國人傳統做生意的交流方式。從淘寶物件列出的詳細資訊程度，看得出來會直接影響購買者下單意願；有疑慮時，消費者也可以隨時用線上詢問客服，直到沒有任何疑慮時再下單。這樣完全透明的購物形態，無形中造就 90 後的溝通能力，不但要求對話，而且是資訊透明的對話，並主導 80% 的網購市場。

●迫不及待發聲的 90 後

90 後在青春期甚至童年正好趕上網際網路的快速發展，當他們成人之後，自然已經很熟練的運用這潛意識，作為發出聲音的基本要求，反過來說，網際網路也恰恰是更幫助且強化了 90 後表現自我的欲望。

❶ 養成：發出聲音的方式

網路購物時，訂單一旦成立後，就可以隨時從線上注意發貨進度，直到最後一哩路確認沒問題後收件，到這裡買賣流程還沒有結束呢！有的人還會拍照開箱，給商家好評或負評，直到商家收到回饋，才算完成所有購物流程。所以，在網路上消費時，絕對不只是購物行為、完成購物流程這麼簡單；實際上是在無形中就加強了「對話→資訊透明度→信任度」的潛意識循環。

因此，對 70 後的員工來說，一切老闆說了算，80 後希望能找到一個可以溝通的老闆。90 後，老闆說的話不是不重要，但更重要的是「我」的想法，他們認為自我價值必須要有出口，表現在外的行為模式就是對話。

❷ 養成：自我表現的話語權

更有甚者，獨生子女的生活環境更強化他們與上級，可能是父母也可能是上司的對話能力。 過去，孩子常聽到的一句話就是「大人說話，小孩子別插嘴」，但是沒有手足的獨生子女，只能直接跟父母、長輩對話，不知不覺建立起「我也有話要說」的平等話語權。

2017年12月發生在中國的「水滴門」事件，2020年2月的「釘釘」事件，都提醒我們不要小看了90後、00後甚至10後的對話力及影響力。事件起源是中國網路公司「水滴平台」在沒有得到顧客的同意下裝設直播平台，一個90後女孩於十二日上午發現後，一開始只是單純的提出疑慮，希望得到業主回覆，一如她平常在網購時「發現問題→詢問客服→提出疑慮→得到答案」的流程，但該公司的態度卻是卸責、隱瞞，甚至暗指對方是收錢的黑手；這樣不對稱的對話方式，得到的結果是0級信譽評分，並引起負評連鎖反應，終在僅僅八天，「水滴平台」因失去信任度而自行宣布永久關閉。

「釘釘」事件，更是初生之犢不畏虎用黑色幽默的對話方式直接告訴你─you are fired!

原本因新型冠狀病毒導致全中國各地中小學線上「開學」上課，2月10日三百多個城市的六十萬位教師通過APP「釘釘」直播為學生們上課。

老師們不僅可以直播錄影，還可以通過釘釘建立班級群發作業與監督，沒想到老師透過APP監管的更分秒不漏，這下小朋友們就不開心了！紛紛利用對話回饋機制給商戶評分1星表達內心的不開心，還有大說反話的評語，例如「釘釘，我愛死這個小東西了」、「這個軟件真的太太太太棒了」、「這可真是個神仙軟仙呢，簡直太棒了」，還有令人哭笑不得的「今天心情不好」等無厘頭的1星爆批！因此拉低了整體平均星數到下架邊緣，00後、10後的對話方式著實讓釘釘母公司阿里巴巴冒一身冷汗！

如果連一家上市公司的決策都能被90後的對話方式所左右，可以想像透明對話模式會對辦公環境的空間設計產生多大的影響。

就我自身的工作經驗來看，不但有影響，而且是前所未有、由下而上的決定性翻盤！一直以來，華人社會的組織結構運作方式都是強中央弱地方、強領導弱部屬，一切上級說了算；但是現在，是由年輕人在影響上司，是由下一代影響上一代，而且上一代處於被動狀態，這不僅僅表現在生活消費，也已經深入辦公空間的設計方式：

●老闆與主管座位改變：
以前動線越遠代表地位越高，而且會將老闆、主管的辦公室放在隱密處；現在卻會安排在開放辦公區附近，也就是大家都看得到的地方。

●辦公室的隔間材料：
90後不太懼怕權威，而實體隔間這種代表權威界線、有障礙的「對話方式」不再受到歡迎，90後希望抬頭就能看見上司，也希望上司看到他們在工作，他們可是很開心能展現自己的！

所以玻璃隔間取代傳統隔間，要求隱私的70年代主管除非願意改變，否則無法帶領90後的年輕人。

同樣的例子也屢次發生在台灣，不論是知名高級餐廳老闆所說的「月薪不到5萬別存錢」，或是連鎖超商品牌總裁一句「年輕人太愛花錢」，都曾在社會上引起爭論；當大批年輕人運用網路力量集結起來群起反彈時，貴為大老闆也只能出面公開道歉；雖然這些都是私人言行，和公司推出的產品品質無關，但影響到的是他們所代表的企業形象，只能在第一時間滅火，表達歉意以挽回年輕消費者的心。

又或者，媒體任意揭露公眾人物的性向，逼得公眾人物在沒有心理準備下出櫃，也引起相當大的爭議，大批網友對公眾人物表達不捨，最後讓該媒體在一天之內下架文章，雖然傷害已經造成，但也看得出年輕世代在網路上快速掌握話語權的能力。

放眼世界，綠色和平組織也在2017年宣布，在全球網友連署抵制的情況下，全世界已經有八十個時尚品牌承諾「無毒生產」，為世界海洋保育盡一分心力；網路世代再次發揮改變社會的力量。

◀ 要對話不要對立，要機會不要誤會的會議方式。

水 滴 門 事 件 始 末

·12 月 12 日上午

一篇名為《一位 92 年女生致周鴻禕：別在盯著我們看了》的文章席捲中國的網路世界。文中以第一人稱探訪幾家店裝有 360 智慧攝錄影機的店鋪，指明這些店鋪並未貼有直播告示，質疑其侵權用戶權利。幾小時內，該文閱讀量達 10 萬以上。

·12 月 12 日下午

360 向新浪科技回應，水滴平臺強制要求商家在直播區域設置明顯提示，告知顧客，不按要求的機主有權強制停止直播。

·12 月 12 日晚間

360 官方發表聲明，指稱早期 360 智慧攝像機和 App 沒有直播功能，是因為陸續有用戶建議才開啟。

·12 月 13 日下午

360 創始人周鴻禕現身媒體座談會，指稱該事件有幕後黑手，是因為他觸碰了某些廠商的利益。因此，他打算拿出幾個比特幣懸賞。

·12 月 13 日晚間

一名網路作家陳菲菲發文針對此事回應。「您在今天下午對媒體說在想得罪了誰？我來告訴您得罪了誰，您得罪了消費者；您想知道幕後黑手是誰？幕後黑手就是他們。」

·12 月 13 日晚間

360 再次發文表示，戳破這事的女生編造兩大謠言，謠言一是 360 智慧攝像機只要在工作就是在直播，謠言二是 360 免費送商家攝像機，獲取直播內容。該公司並在直播時表示，絕不會對黑公關勢力低頭，將對造謠者提起民事訴訟。

·12 月 14 日起

360 將水滴直播平臺上所有涉及人員流動的公共場所直播全部下線，僅保留部分純公益性直播。

·12 月 15 日下午

媒體反映，網路上大量不雅影片，是以 360 智慧攝錄影機錄影，政府介入調查，表示一經查證將予以嚴懲，嚴重者依法追究刑事責任。

·12 月 20 日上午

360 官方宣佈主動、永久關閉水滴直播平臺，稱未考慮到被直播用戶的感受，「我們必須承認這個錯誤，也希望改正這個錯誤。」

●辦公室內心理比較，從隔間方式影響擴及管理方式

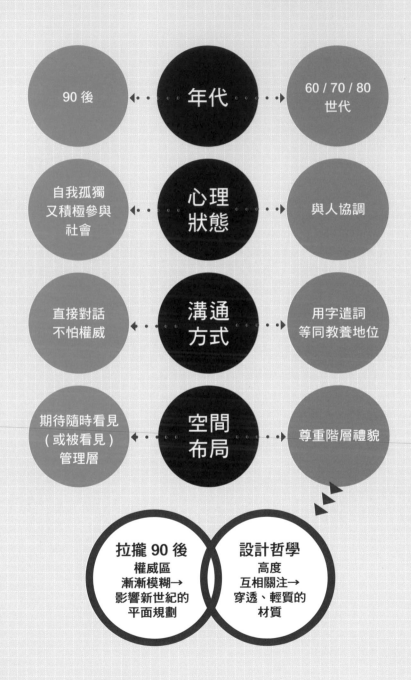

90 後	年代	60 / 70 / 80 世代
自我孤獨又積極參與社會	心理狀態	與人協調
直接對話不怕權威	溝通方式	用字遣詞等同教養地位
期待隨時看見（或被看見）管理層	空間布局	尊重階層禮貌

拉攏 90 後
權威區漸漸模糊→影響新世紀的平面規劃

設計哲學
高度互相關注→穿透、輕質的材質

▶ 90 後的自我價值實現：
職場只是生活的一部分

60 後為國家工作，70 後為公司工作，80 後為父母工作，90 後為實現自己的價值工作。而要談 90 後的自我價值，必須從他們的「獨生子女」背景說起。

在「四二一」的家庭結構中，作為「一」的獨生子女，要承擔爺爺、奶奶、外公、外婆的「四」，和父母的「二」，共六個大人的期待，精神上的期待要求他順從、繼承六個長輩的意志與意願，集全家寵愛於一身。而 90 後正是夾在 80、90、00 三個獨生子女世代最關鍵的核心中間。心理學家武志紅 2016 年出版暢銷書《巨嬰國》，歷數中國人的巨嬰症狀，很多人視他們為「媽寶」，是永遠長不大的「小皇帝」。

關於獨生子女的研究，一開始多延續西方「問題兒童」的觀點，認為獨生子女難逃性格缺陷、或者行為問題的孩子。但我認為獨生子女性格如此的最大因素，還是來自原生家庭教養方式。我相信正是父母對他們的過度溺愛、保護，才讓他們的獨立性和耐受挫折性較差，也習慣孤獨，明顯以自我為中心，不擅社交或適應環境，難免給人任性霸道，沒有生活自理能力的觀感。

但另外一方面，我也發現 90 後這個世代，呈現出與「小皇帝」完全不同的面向。

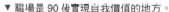

▼ 職場是 90 後實現自我價值的地方。

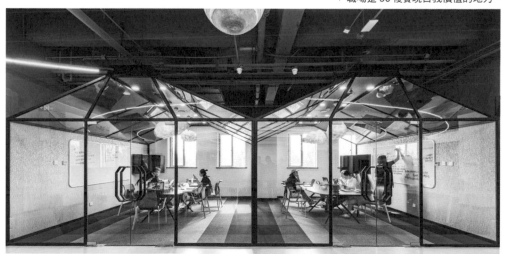

●為實現自我而工作

匯豐私人銀行在 2017 年發佈最新的全球調查報告《企業的本質》，根據這份調查，中國 90 後創業最主要的原因是出自「追求夢想」占 50%，位於所有受訪國家及同齡創業者之首。

該調查亦顯示：

●重視環境：90 後創業者在創業過程中非常重視環保和社會責任，41% 受訪者表示他們願意在這個領域努力，僅次於法國、英國和美國等已開發國家，且高於全球同齡人的平均水準 37%；且該比例遠高於僅有 23% 的 60 後。

●超長工時：90 後創業者平均每天工作超過十一小時，高出全球平均值的十小時，僅次於沙烏地阿拉伯、阿聯酋和香港；歐美 90 後的工作時間則約九個半小時。可見為了實現創業目標，中國 90 後非常、非常賣力地在工作。

這份調查報告的關鍵字，諸如追求夢想、重視環保和社會責任、賣力工作等對 90 後的評價形容詞，都與《巨嬰國》所說的獨生子女刻板印象完全不同！ 看來矛盾的面向，怎麼就碰撞在 90 後的世代了呢？ 我的觀察認為，網際網路的發展加上國際化的視野，正好補足 90 後為人詬病的缺口：在這之中，最重要的一點就是發展自我價值。

社會對 90 後的評價
社交能力差

90 後實際情況
但社群媒體的快速發展
滿足 90 後在傳統社交圈
無法達到的缺口
並玩成了網紅！

社會對 90 後的評價
無法適應社會環境

90 後實際情況
但網購卻發展出
讓他們適應環境的新方法
別忘了雙十一的主力購買
群體正是 90 後！

獨生子女沒有堂表兄弟姊妹，在成長過程中，他們有很長時間要忍受孤獨，只和自己相處。獨處，在心理學理論是個人自我發展非常重要的一環，有時間獨處才能發現、認識自己，進而找到自己的優缺點；這是孤獨最重要的意義。從這角度看，這是獨生子女的優勢，也是他們不得不面對的客觀條件。 心理學家馬斯洛（Abraham Maslow）提出的「需求層次理論」，將人類需求從低到高分為五種：生理需求、安全需求、社交需求、尊重需求和自我價值實現需求。中國經濟高速的發展，讓 90 後生活在一個不需煩惱其他問題，只要思考終極最高哲學問題：我存在的意義？

社會心理學家、行為科學家認為，人的行為都是由動機引起的，而動機來自人內在的需求，能滿足人的需求活動本身就是一種獎勵。這也是說明了為什麼很多 90 後投入創業，因為那是他們實現自我價值需求最直接的方法。「追求自我價值」不等於自私，我們首先要能接受這個觀念，內在意義是尋找自己的夢想，有夢想才有激情，有激情才會做到極致最好。身為獨生子女的 90 後，是中國第一代真正為自我價值而活的一代，社會上的各行各業都有出頭的機會，誰都可以找到發展的空間，90 後將因為他們的自我價值發展， 而為國家、社會帶來更多樣性、 欣欣向榮的發展。

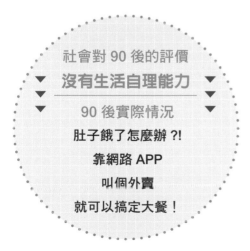

社會對 90 後的評價
沒有生活自理能力
90 後實際情況
肚子餓了怎麼辦?!
靠網路 APP
叫個外賣
就可以搞定大餐！

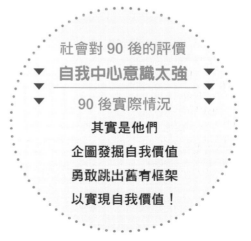

社會對 90 後的評價
自我中心意識太強
90 後實際情況
其實是他們
企圖發掘自我價值
勇敢跳出舊有框架
以實現自我價值！

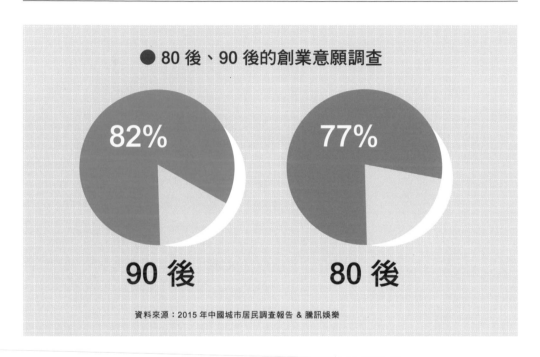

● 80 後、90 後的創業意願調查

82%

77%

90 後　　　　　80 後

資料來源：2015 年中國城市居民調查報告 & 騰訊娛樂

● 各世代工作目標

○ 60 後→為國家工作

○ 70 後→為公司工作

○ 80 後→為父母工作

○ 90 後→為實現自己的價值工作

身為獨生子女的 90 後和緊跟在後的 00 世代，是中國第一代真正為自我價值而活的一代。他們發現社會上各行各業都有出頭的機會，各類人都可以找到適合自己發展的空間。

「好工作」不再侷限於國營企業、金融、房地產、IT 網等，而是往多面向、多樣性、小眾化的發展。所以 90 後和 00 後世代將因為他們的自我價值發展，而為整個社會帶來更多元化的發展。

●共享經濟與追逐團隊歸屬

90 後有許多人是獨生子女；到了 00 後世代，這個情況勢必更為明顯，連續兩代都是獨生子女的情況下，不會有姑叔姨舅、堂表侄甥等親戚關係；週遭的學長姐、同學、學弟妹也都是獨生子女。

出了社會，整間公司將從最上層的老闆，中級主管，到隔壁同事都是獨生子女，是完全獨生的世代。

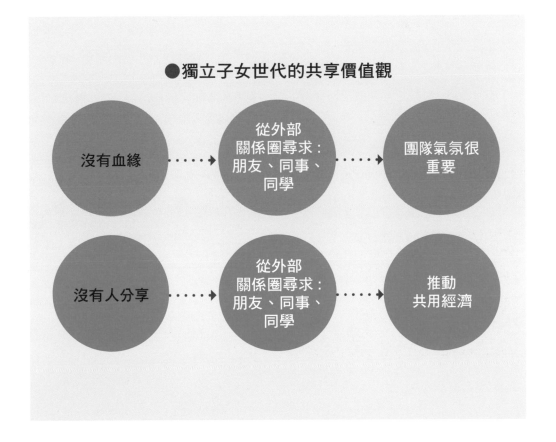

●獨立子女世代的共享價值觀

● 90 後努力工作的動力

中國人力銀行「智聯招聘」發佈的〈2014年秋季白領跳槽指數調研報告〉，顯示對社會新鮮人來說，追求工作與生活的平衡，是他們想換工作的重要原因之一；其他相關調查也顯示，這更是他們未來三年職涯規劃的首要目標。另一篇調查報告〈90後職場肖像〉，提供了選擇職業的五大因素：薪資、公司福利、對員工的尊重、個人興趣以及職業發展，其中 62% 的 90 後最關心個人興趣，工作只能算是他們生活的一部分。

來自北京的 90 後女孩葉梓頤，憑她所拍的星空照登上 NASA 的天文「每日一圖」。過去也曾因拍攝極光，而贏得了全球最權威的天文攝影比賽，是唯一獲得此獎項的中國人，也是第一位獲獎的亞洲女性。

葉梓頤本來擁有一份讓人羨慕不已的工作：新加坡 4A 廣告公司創意顧問，但工作之餘的其他時間，她基本上都貢獻給熱愛的星空，也因此在 30 多個國家留下足跡。後來，她義無反顧地選擇「追星」，成為一名全職星空攝影師。

當問到有沒有後悔過，她脫口而出一個「不」字，為夢想披荊斬棘，即使多次與死神擦肩而過，也在所不辭，堅信著只要肯努力，這個世界就會有所回應。

註：資料來源 http://www.sohu.com/a/249677978_106610

葉梓頤：「（追星的生活）很累，但是我為什麼要活得和別人一樣？」

另一個畢業於北大法律系、哈佛法學院的 90 後女生人九斤，因為熱愛藝術、科技和運動，而與設計師林海一起創立運動品牌 Particle Fever（粒子狂熱）。堅持特立獨行的設計風格、具有反派精神的審美觀，如果要用一個字來形容，就是「酷」，正是源自人九斤「想要活得酷一點」的創業動機。2016 年，Particle Fever 成為唯一一個進駐亞洲知名英式百貨連卡佛（Lane Crawford）的運動品牌。

這兩名女生都有標準 90 後願意迎接追夢的挑戰，跳槽只是表象。

註：據統計，80 後每份工作平均做 26.5 個月，90 後則是 18.5 個月。

興趣也只是過程，工作只是追求自我價值實現的其中一個方法罷了。我的朋友小東現在是台灣極少數的專業桌遊設計師；建中畢業後大學如願考上他的第一志願台大土木系，之後又繼續取得碩士，卻在二十八歲時毅然走上桌遊創業之路！小東的父親和母親都在國際知名金融業工作，家庭背景良好，自己又出自最高學府、學有專精，怎麼會放下可預見的大好前程，自己創業呢？

我採訪小東，他的答案只有五個字：「因為我喜歡」。原來小東從小就喜歡玩桌遊，大學時更認識許多同好一起切磋，讀碩士時就設計並出版了自己第一套桌遊產品，當兵退伍後雖然找到土木研究助理的正式工作，但想創業的念頭卻越來越強烈，加上父母開明的支持，小東便果斷辭掉工作，成立桌遊設計公司。因為「我喜歡」讓小東有動力突破習慣的舒適圈，去追求實現自我價值的生活。

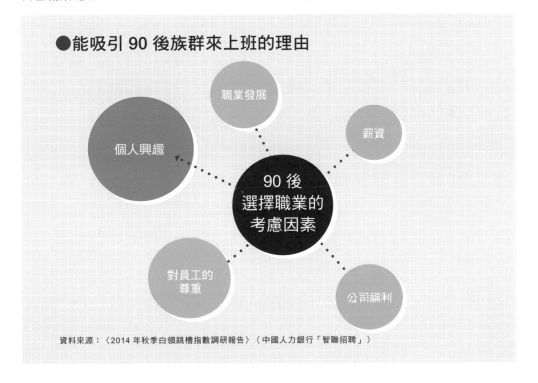

●能吸引 90 後族群來上班的理由

職業發展

薪資

個人興趣

90 後
選擇職業的
考慮因素

對員工的
尊重

公司福利

資料來源：〈2014 年秋季白領跳槽指數調研報告〉（中國人力銀行「智聯招聘」）

如果工作讓他開心，代表他在這份工作上找到自己的方向；就算離職換工作，也僅僅代表他還在找尋自己的方向；從這個角度來看，一旦他們找到自己的方向，將有無窮潛力。工作動力對 90 後來說不是國家要他們做什麼，公司要他們做什麼，父母要他們做什麼，而是自己想要做什麼！

因此，企業領導人應該開始思考，如何幫助 90 後及剛剛進入職場的 00 後在工作中實現自我價值，並提供一個可以吸引他們、留住他們的職場環境。而身為設計師，更應該了解 Z 世代喜歡的辦公環境，並創造出符合他們的空間感，幫助他們從空間環境中樂於工作，進而發現自己，實現自我價值！

●環境情緒是種新風格

生活與工作的雙重不定性，讓 90 後無法專心在一件事情上，常常給人感覺他們總是在走來走去，同時跟好多人對話；企業所需要的創意或產值，此時必須藉由設計師來安排融入。

對企業主或是高層主管來說，也要接受 90 後把自己的興趣嗜好帶到辦公環境的習慣，所以提供自由的辦公場所，接受個人化的辦公座位，鼓勵年輕人展現自己，在公司覺得舒服極為必要。別忘了，他們是為實現自我而工作！

這種休閒、工作模糊化，又需要「滿足實現自我」的心理，影響在空間設計層面的，就是「以環境情緒取代風格」的新觀念：

❶ 玩樂與工作的界線模糊

很多事情都模糊化，因此要拉攏 Z 世代，讓他安定下來，培養出工作的心情，必須從提供環境情緒為主軸，讓他們有在工作中玩樂的心情。尤其可以表現在自由區和咖啡茶水間的變化。

❷ 多樣性的工作空間

以空間中的空間創造不同區域的「情緒區」，促進不同的團隊協調工作，不管人在哪裡，都是處在隨時可以開始工作的狀態中，甚至是提供多樣性的空間，讓人數不固定的團隊互動。

▲「空間」展示的是個人品味。

空 間 是 人 的 第 五 層 衣 服

我們出門開會會有整套的行頭,有想呈現的形象,而空間也可說是最外面的衣服,把整個人包在裡面,很多人並不了解這一點:空間＝我們的品味。

人類還有第六層衣服—城市,例如你去了巴黎,會告訴旁人,會公開對外講述,是覺得巴黎整個城市的氣氛好像提升了你;同樣的,辦公室的空間也可以提升工作者的感受,Z世代就是要一個看起來穿了「提升了自我」的環境大衣。

Value

▼ 環境情緒是種新風格。

▼ 90 後的職場，休閒、工作逐漸模糊化。

●從行為特質導引到空間設計

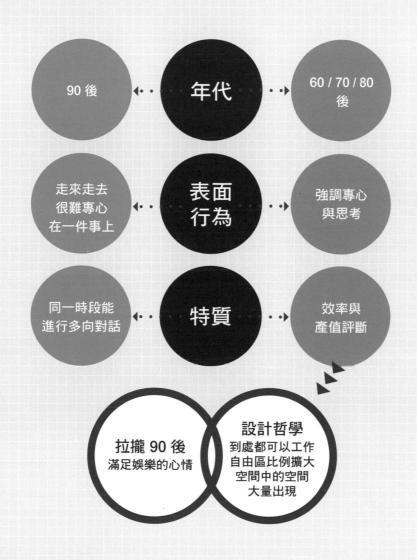

90 後 ←··· 年代 ···→ 60 / 70 / 80 後

走來走去很難專心在一件事上 ←··· 表面行為 ···→ 強調專心與思考

同一時段能進行多向對話 ←··· 特質 ···→ 效率與產值評斷

拉攏 90 後
滿足娛樂的心情

設計哲學
到處都可以工作
自由區比例擴大
空間中的空間
大量出現

▶ 比一比：異文化的未來性 90 後 v.s. 嬉皮士

90 後是一個全新的世代。

不管是在國際觀、消費習慣、

對美感顏值的追求、

或是對自我價值的實現。

都與之前幾代人非常不一樣；

也正因為如此與眾不同，

所以容易產生孤獨感。

和其他世代類比，往往可以幫助我們更了解、更清楚這個世代，並從中看到未來的發展方向。

右表我將 90 後和美國 70 年代的嬉皮（Hippies）對比，因為這兩個世代有極多驚人相似之處！

嬉皮呼籲平等、自由與愛，主張獨立與反叛，大聲發出自己的聲音後，轉化為有意識改造種種社會積弊的推動力，使社會不斷進步發展，變得更加成熟、穩妥。

嬉皮是對主流文化的反叛和挑戰，作為非主流的另類文化，一方面帶給主流文化改變的壓力，另一方面打開更多選擇之門，為主流文化注入了生機和活力，讓美國社會擺脫保守僵化，促進政治經濟發展，催生出迷人的多元次文化。

鑒往知來，當年沒有人能想像、也沒有人敢預測嬉皮這「垮掉的一代」會在日後成為帶領國家改變世界的一群人；例如從 1992 年的美國總統克林頓開始到現在的川普總統，都成長於嬉皮時代，甚至連蘋果公司創辦人賈伯斯也提到自己受到嬉皮的影響很大。

同樣的，誰敢說 90 後不會在未來二十年內成為帶領國家、改變世界的關鍵菁英！

●美國 70 年代的嬉皮（Hippies）對比 90 後

	嬉皮	90 後
成長年代	父母為「戰後嬰兒潮」世代，與父輩相比，在十分安逸的環境中成長；這時的美國正值國力達到巔峰、充滿希望的年代。	處在中國歷史上最高度發展、充滿希望的年代；與父輩相比，在十分安逸的環境中成長。
父輩歷史年代	父母輩出生於 1920-1945 年，經歷經濟大蕭條造成的嚴重社會問題，包括普遍營養不良、全國性大饑荒等，保守估計至少 700 萬美國人口非正常死亡。	父母輩出生於 1960-1970 年，經歷中國最困難的 10 年，大躍進、人民公社、三年自然災害，及影響最大的文革。估計大躍進的饑荒導致 2000 萬人非正常死亡。
家世	大多出身中產階級家庭，自己接受過高等教育，沒有經歷過貧困與戰爭。	
國家經濟	美國人均 GDP 從 1955 年的 2,500 美元，到 1975 年的 7,800 美元，增加超過 3 倍。	中國人均 GDP 從 1990 年的 1,644 美元，到 2015 年的 8,070 美元，增加幾乎 5 倍。
自我價值	不是一個統一的文化運動，沒有宣言或領導人物。嬉皮主張每個人都有權利作自己，都應該表現自我。	不是一個統一的文化運動，沒有宣言或領導人物。90 後希望發展個人自我價值，勇於表現自我。
社會現象	美國國內爆發反對越南戰爭、暗殺甘迺迪總統、黑人人權運動等社會問題。	中國國內爆發食品、醫療、藥物安全等問題，並伴隨房價飆漲，空氣汙染等等社會問題。
工作狀態	美國社會長期富裕、經濟繁榮，白手起家案例減少，取而代之的是富裕社會下的工作與生活壓力。年輕人由下而上普遍有無法改變現狀的無力感。	經歷中國高速經濟發展帶來的富裕，但也換來高房價、高物價的生活，工作及生活的壓力各種矛盾交織，在「北上廣深」追尋夢想，由下而上想要對抗傳統，卻不知如何開始。
社會責任	反抗傳統習俗和政治勢力。	非常重視環保和社會責任。
稱號	戲稱自己為「垮掉的一代」（Beat Generation）	他人稱為「中國垮掉的一代」。

走進 90 後的
辦公室！

改變空間結構邏輯，
型塑新一代生活價值

▸風格 OUT

光用「風格」二字，

已經無法說明任何喜好，

未來的辦公空間中，

講求的是為員工量身打造的

「環境情緒」（Environmental

Emotions/Mood Design）

因網際網路的發達和經濟富庶，90 後和前面的世代相比，有更多使用電腦、出國旅遊、留學的經驗。

事實上，從學齡前階段的童年開始，90 後就生活在一個越來越國際化的中國。

▲不同風格的碰撞激發環境情緒反應。

早至小學晚至青少年時期，幾乎每個人的書桌上就都有一台方便神遊世界的電腦。念大學後，許多選擇畢業出國留學，回國後更全方位的將國外的生活方式移植回來。

踏入職場後，至各地旅遊增廣了不同的生活體驗。自我意識抬頭的他們，更勇敢也更願意表達自己的意見，甚至積極參與決策。這樣的態度不只出現在消費領域，在我與企業負責人接觸的經驗中，不只一次聽到負責人說：「員工喜歡這樣⋯⋯，聽聽他們的意見好了。」看得出來公司負責人也想營造一個 90 後會喜歡的工作環境風格，好留住人才。

▲ 以黑白灰反映環境情緒。

●光憑風格，
已經無法滿足 90 後

有些研究指出，「90 後的社交關係不像想像中那樣無厘頭。在人與人的相處中，他們看重的是平等、客觀。」正與我在工作中觀察到的狀況一致。

90 後有豐富的國際觀與對外經驗，再者，透過網路，他們已然「看」過全世界各種風格的好東西，讓他們慣於接受裝修風格的多樣性，曾有調查表明，近半數 90 後「喜歡變化，討厭一成不變」（46.7%），且「喜歡與眾不同」（43%）。浩騰媒體於 2017 年發佈的〈開始影響社會的 90 後〉報告，總結 90 後對品牌的看法也有類似觀點：「避開主流，創造獨特的品牌特性以及獨特的品牌定位。品牌需要有自我主張。」對品牌的看法，其實也反射出對辦公室環境風格的看法。

雖然 90 後有豐滿且多元的視野，休閒娛樂是他們生活的重心；但最現實的條件是，他們只有骨感的收入。

90 後本來就剛進入職場沒幾年，加上工資趕不上物價的漲幅；所以他們要的是「買得起的自我風格」、「買得起的優越感」。什麼意思？簡單來說就是追求「高貴不貴」的消費！

他們已經不侷限在喜歡某一種特定形象，或過於單一的風格，不會再出現 70 後的主流紅木中式，及 80 後的主流富貴歐式現象等。對 90 後來說，這兩種形象過於單一，要價不菲，且與現實生活脫節，已經無法打動他們了。 而類似像美式鄉村、歐式奢華、北歐簡約、日式禪風、工業復古等等狹隘意義的「風格」，也已經無法準確抓住他們的喜好。

●「情緒」是關鍵

探究 90 後的內心深層，可知「環境情緒」才是他們的心理需求出發點。

▲ 能挑動情緒的空間對 90 後才叫有型。

任何能挑動他們的情緒神經，他們才願意為其付出代價；這個代價可以是他們的金錢、時間，或是精神、思考方式等。也就是說，能與他們價值觀契合的包容、開放、多元化、個人化工作環境，才能引起他們的注意力。

進一步說，對追求個性與自我價值的 90 後來說，能挑動他們自我價值的環境情緒風格，才是真正的風格！

買 得 起 的 優 越 感

休閒娛樂是 90 後生活的重心，但是他們的收入又處在基本階段。想休閒娛樂就得消費，想消費又缺錢，所以目前對他們來說高貴不貴，買得起的優越是他們的需要！

社會現象獨立研究者韓慶峰也有類似的發現，在他探討 90 後的書《輕有力》裡說到，90 後在工作中有更多的情緒表達，需要得到更多的情感關注。

●環境情緒與空間功能對應圖

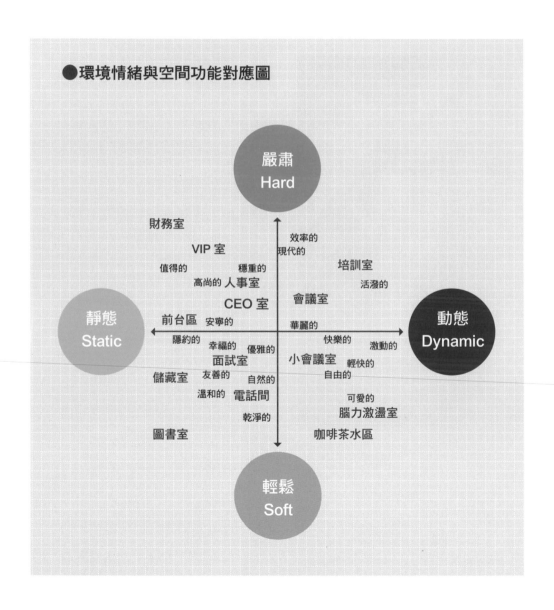

●移植「環境情緒」

既然「風格式」的辦公室已經無法滿足 90 後放眼世界、求新求變的個性，追求不同生活方式，移植環境情緒，將會是下一個方向。

根據腦神經認知研究，人類腦部的邊緣系統 (Limbic system)，是負責掌管多種功能的區域，例如行為、長期記憶與情緒反應，此區會記憶人在面對特殊環境時的生理反應，例如快樂時身體會放鬆，悲傷時身體會頭昏。當再次面對類似情況時，大腦會喚回此記憶，並反映在生理上。

例如走入購物中心時，我們的心情是愉快的；走入機場準備出國時，我們的心情是期待的；走入遊樂園時，我們的心情是興奮的；走入美術館或歌劇院時，我們的心情是放鬆的。這些空間都能引起環境情緒反應，情緒再變成印象儲存在記憶中，下次要再前往類似功能的空間，這樣的記憶又會回來，正向的刺激我們，形成良性循環。反之，當一大早走進辦公室時，我們的心情通常是「不得不」、「又來了」的煩躁和緊張。

我們能不能改變這樣的狀況呢？為什麼不可以把購物中心、機場航廈、遊樂園、美術館與歌劇院等令人正向開心的空間形態，溶入辦公環境的設計中，如此也相當於移植了正向記憶的空間情緒到辦公室環境裡，當我們走進辦公室準備上班時，就能產生正向、良性循環的環境情緒記憶，並影響工作時的心情。

環境情緒的設計行為學

運用環境情緒，設計出導引行為的辦公室功能空間。

傳統設計行為學偏重「行為」，從使用者的習慣來思考設計的方式，例如習慣用右手，大部分的杯子就會符合右手拿的角度；但我認為新世紀的設計，應該進一步探討心理的喜好，從「情緒面」介入設計手法。90 後有自己特有的行為，這些行為的產生能反應出他們內心情緒，設計的時候應該回到原點，詢問：這樣的空間能引發怎樣的情緒反應？

下一步再讓這些情緒反應誘導出正確的行為，也可以說是將傳統以坪效計算人數的設計方式，變成提升使用者的辦公經驗，作為提升效率的第一個開始，希望 90 後將情感投注於此。

● HOW TO DO ？
開始設計

所採用的「情緒」大部分都必須頭尾一致，
例如 90 後喜歡旅行的情緒，就從入門延伸
到內部深處：

大廳

●明顯的聯想：有安靜的情緒也有旅遊的
情緒。百度北京總部園區的大廳，就採用
機場航廈的設計概念，試圖捕捉出國旅遊
期待愉快的情緒。

顏色及材料以明亮乾淨的白色系為主，立
牌的設計模仿航廈標識牌，讓人一眼就想
到機場。

●比例表現：一般而言，大廳的設計手法
都會比較大器、寬敞，少數會採取視覺衝
擊法，強調誇張比例。

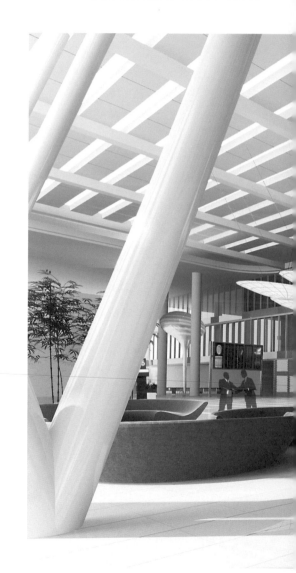

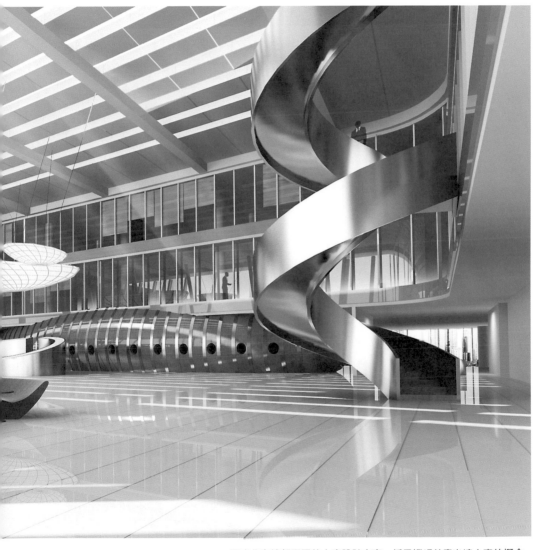

▲ 百度北京總部園區的大廳設計方案，採用機場航廈出境大廳的概念。

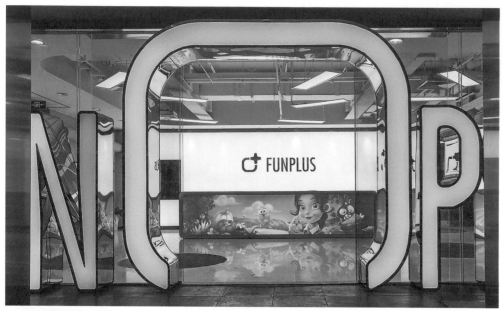

▲ 用公司手機遊戲產品畫面作為主入口形象，上班就像是走入虛擬遊戲中打遊戲，員工產生興奮的心情。

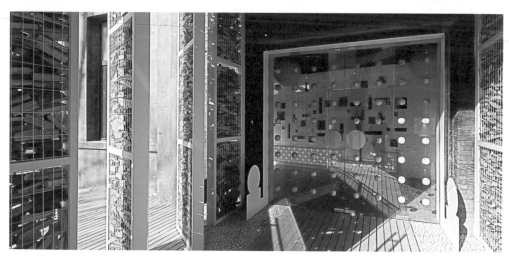

▲ 完全自然的材料，產生想深呼吸放鬆的工作情緒。

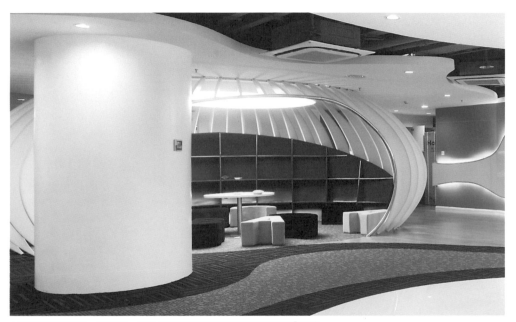

▲ 遊樂園意象設計，能看出一家公司想創造什麼樣的辦公室環境「情緒」。

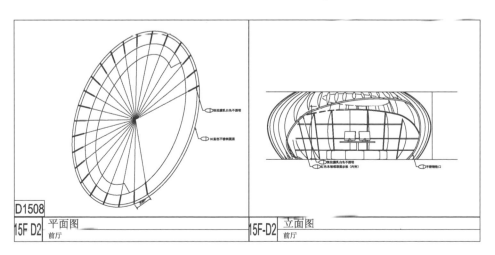

▲ 騰訊深圳總部，以「遊樂園」為主題的員工休息區施工圖。

員工休息區

●日光型：百度北京總部園區的員工休息區，位於大片挑高玻璃窗旁，一樣以機場候機室為概念，將光線引入室內，傢俱也選用與航廈類似的開放型沙發，鼓勵人與人的交流互動。

●活潑型：奇虎360北京總部以「充氣城堡」為主題，容易讓人產生愉悅的心情，為需要創造力和想像力的工作，提供相對良好的空間環境情緒。

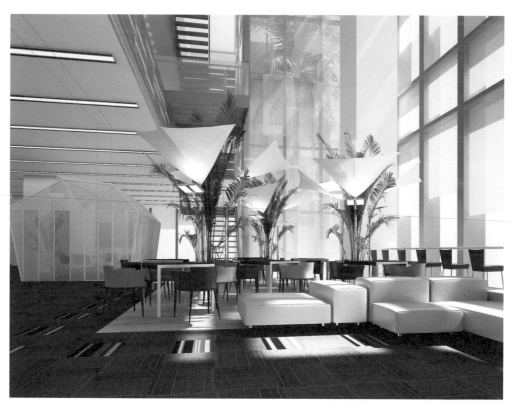

▲ 百度北京總部園區以機場候機室為概念，試圖捕捉出國旅遊的期待、愉快情緒。

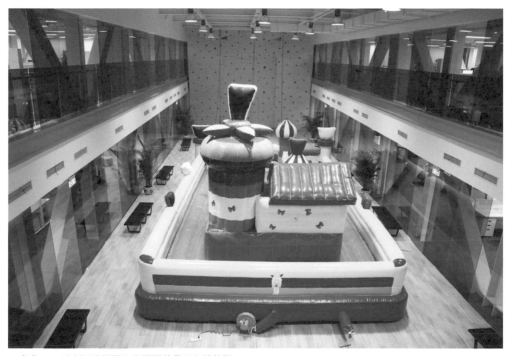

▲ 奇虎 360 以充氣城堡置入休閒區使員工心情放鬆。

▲ 騰訊深圳總部，以「遊樂園」為主題的平面概念圖。

▲ 遊樂園式的迴游型配置。

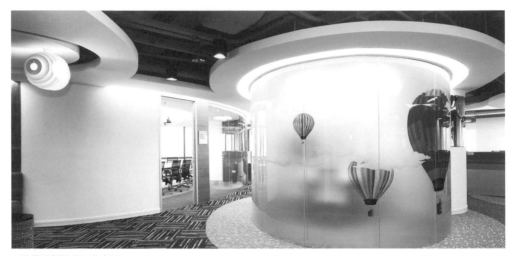

▲ 動線活潑的員工休息區。

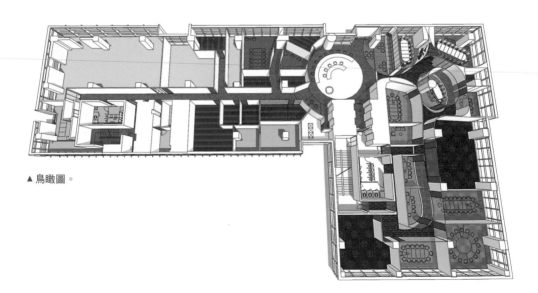

▲ 鳥瞰圖。

工作區

●靜態型：英國最大建築設計公司「阿特金斯」（ATKINS）的北京辦公室，以美術館的環境情緒打造，白色、灰色系抓取出美術館靜謐、乾淨，純粹到彷彿白紙畫布的感覺，同時也符合公司文化。

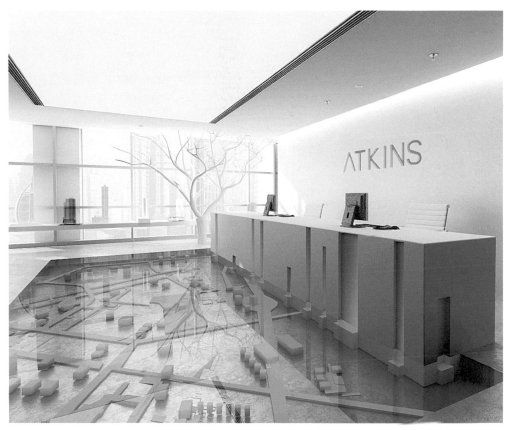

▲ 阿特金斯的北京辦公室，採用能令人冷靜下來，喚出理性情緒的美術館設計。

▶ 美感

都說「顏值就是你的市場價值，外表就是你的財務報表」，但怎樣的顏值會讓 90 後甘願付出代價？

據新浪發佈的 2017 年度醫美行業大數據，顯示該年中國醫美總量遠超過 1,000 萬例，複合年均成長率（Compound annual growth rate, CAGR）達到 40% 以上，成為僅次於美國的全球醫美第二大國。

在醫美市場成熟的美國，消費群體主要集中在三十五歲以上，約佔 80%，但在中國，三十五歲以上消費群體佔比只有約 12%，主要客群以二十八歲以下年齡層為主，並且有繼續擴大的趨勢，90 後占比達 23.5%。00 後世代的增長更為驚人，約佔總人數的 14.36%。

這是因為 90 後生長在國家經濟起飛時期，吃得飽後更要求吃得好，所以成為整形醫美最大宗的消費群。

● 發揮顏值的最大效應

每個時代的年輕人都最敢接受新鮮事物、新生活方式，不但是時尚的創造者，也是時尚消費者，對美的追求也是一樣。阿里巴巴集團內的阿里研究院，針對 2017 年雙十一在美容護膚彩妝香水等消費金額發現，95 後在這類商品的消費金額增加最多也最快，達 122%。

其中男士彩妝商品的搜索量提高 1.5 倍，反映出連年輕男性也越來越注重自己的外在；韓劇產出的小鮮肉不正是表明相同情況？顏值即正義！

窈 窕 淑 女 ， 君 子 好 逑

中國文學最古老的典籍《詩經》，第一篇〈關雎〉裡說：關關雎鳩，在河之洲。窈窕淑女，君子好逑。

描寫「君子」對美麗賢淑女子的追求，如果連兩千七百年前的周朝都在大膽直白地追求顏值，現代的 90 後難道不比他們更有資格追求美麗嗎！

另外一個現象，是每隔幾個月就會出現的「最美書店」相關報導。傳統書店重視的是精神層面，店面長得怎樣不重要，但這幾年情況已經改變，受到台灣誠品書店的影響，中國也紛紛複製這項策略，一家比一家特別、一家比一家精緻，以吸引年輕人上門；可以說，「顏值就是你的市場價值，外表就是你的財務報表！」

奇虎 360 北京總部辦公室，甚至吸引江蘇衛視前來取景，拍攝偶像劇，這才是 90 後要的審美觀！

注重顏值並非壞事，因為這代表國家社會經濟已經發展到一定的程度。而據我的觀察，90 後對顏值的定義已經不只是「好不好看」這麼單純；再準確一點的說，可以歸納出一句話：「拍照、打卡、PO 上網」，要至少做到這三點，對 90 後來說才是符合他們審美觀的第一步。

騰訊深圳總部大族大樓完工、員工進駐時，就將他們對辦公室設計的評價，不約而同地發布在網上，馬上引來如下各種的評價：

> rainbow：幾樓，造型如此酷

> 994439697：等我讀完暨大。就去找你，騰訊。

> 澀戀：色彩鮮豔的很漂亮。好青春洋溢，充滿生氣。

> 梁芷瀾：童話中的世界，色彩繽紛，充滿生機。

> 夏芳：好Q的內景。

> _s ê pt°（迎風長肉）：真美……，好想去拍照留念！

> Cara-詹婷：喔 真是文藝範兒！

●虛實之間的美感

能取得這麼正面的迴響,是從一個簡單的
設計概念開始的:虛實之間的美感。

每個 90 後都擁有兩個世界,一個是生活
中的實體世界,在此上學、出社會、成家
立業,渡過每一天;另一個則是存在於電
腦裡的虛擬世界,在此查找資料、儲存資
訊、玩遊戲、購物、通訊等。

騰訊就在這虛實中間,扮演著溝通兩個不
同世界的橋梁。

設計師的目標,是將騰訊辦公環境設計
成即能符合公司創造虛擬環境的企業核
心價值,又能滿足年輕員工實實在在的
工作需求。

既然騰訊替使用者創造了虛擬世界,不如
以此衍生,也替員工打造出虛擬場景。

▲騰訊,「虛實之間」概念提案書。

▲騰訊,「虛實之間」運用材質提案書。

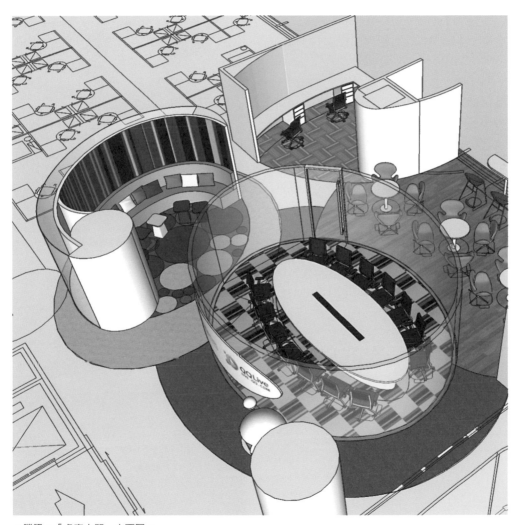

▲騰訊,「虛實之間」立面圖。

更有甚者，對 90 後來說，休閒與工作的界限越來越模糊，因此設計概念是在辦公空間中創造出休閒、美麗的大自然，運用不同場景主題設計十一個樓層，例如動物園、熱氣球等等，以大面積圖案取代傳統重複單一的花色壁紙，給人更多想像空間，員工在上下樓層、相互交流時，彷彿經歷各種虛幻與現實、休閒與工作的交錯。此外，這也是因應 90 後的網路世代，長時間使用電腦，遠離大自然，以此平衡他們的工作環境，提升工作效率。

以其中一個樓層為例，該樓層的主題為海灘，入口側的巨大傘形界定等候區的空間，並配以實木船型座椅。LOGO 牆下的展示台造型取自白色海浪層層疊集的效果，上方大小不一的圓形吊頂天花，就好像藍天裡的朵朵白雲。會議室牆面則以沙灘噴繪海報，強化大海的虛擬場景。

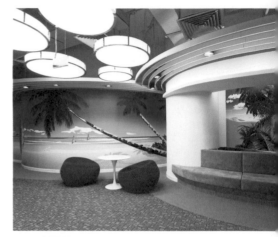

▲圓形會議室牆面帶入大海、沙灘、藍天裡的朵朵白雲。

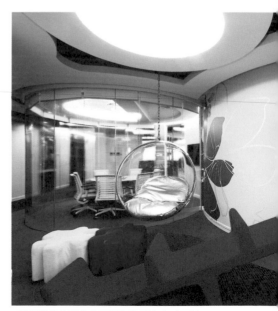

▲騰訊辦公室里的公園翹翹板引起兒時回憶。

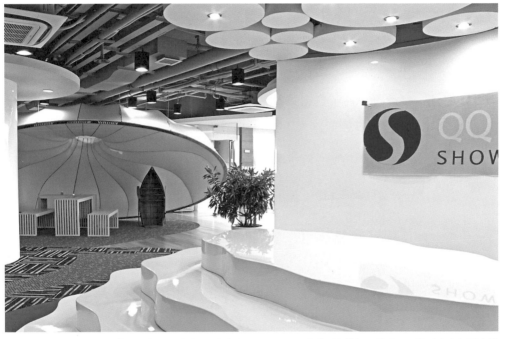

▲騰訊深圳總部設計概念「虛實之間的美感」，海灘主題入口，巨大的傘形為等候區的空間，配以實木船型座椅。

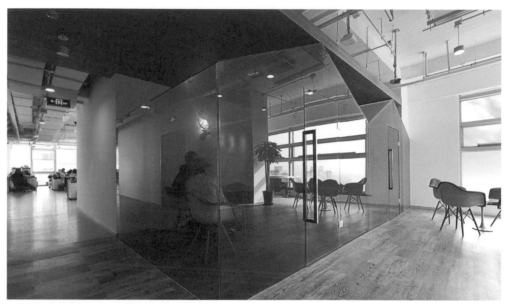

▲ 要能有「好特別」、「我好想來上班」的顏質。

▲ 辦公室在虛實之間,扮演著溝通兩個不同世界的橋梁。

●顏值經濟生態圈

中國在 60 及 70 年代一切以政治取向為主，美感也要為政治服務；80 年代後的改革開放初期，美的定義成為「西方來的人事物」；90 年代後，整體收入的提升及新世代消費者的成長，造就越來越重視顏值的價值觀，服裝、彩妝、網美、飲食、旅遊、裝修等等，只要跟「美」沾上邊的，年輕人都迫切追求，催出生不斷壯大、豐富的顏值經濟生態圈。

此外，消費者對於顏值的消費，不僅限於從頭到腳、提升自我形象的外表，購買的決策因素除了產品本身的品質，甚至還包括包裝吸不吸引人、造型好不好看等。

有的 90 後覺得，上班是把我自己的時間獻給公司；因此，如果沒有讓他們覺得值得在此付出時間的工作環境，怎麼能招聘且留住他們呢？所以，打造一個讓 90 後認同的高顏值辦公環境，絕對可以讓他們願意付出時間工作。

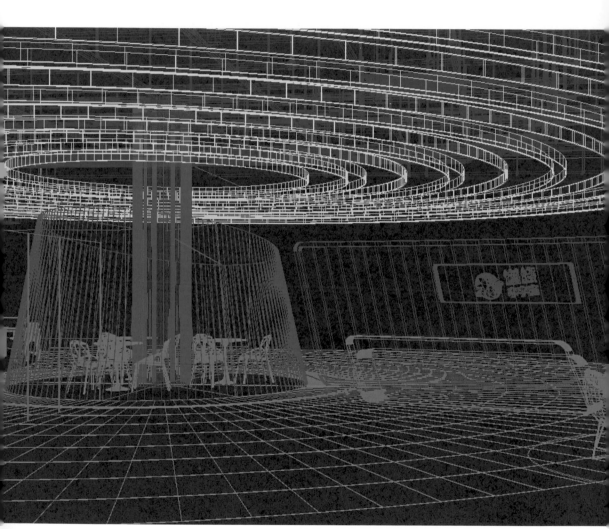

▲「燃燒小宇宙」貴賓會客室 BIM 建築資訊模型。

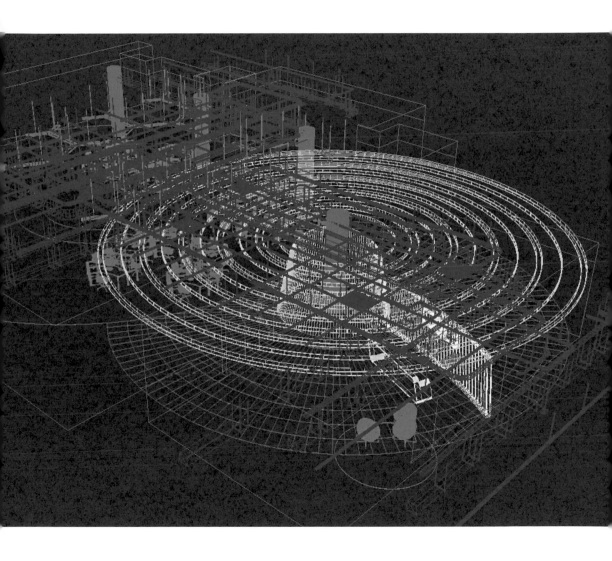

●體會 90 後的美感

但要如何創造出符合 90 後標準的辦公環境？雖然世代的喜好總是隨著時間不斷的在微妙改變，但我們還是可以旁敲側擊，從幾個與設計相關的方面著手獲取靈感，而且對任何事情都保持開放的心態，並永遠有著旺盛的好奇心，也是一名設計師本來就應該有的心態。

●服飾設計：包含首飾、手錶、鞋帽和包包等設計，可以參考年度流行顏色及流行布藝的花色，將之用在室內空間上，使室內空間與精品服飾的流行無縫接軌。

●平面設計圖案紋飾：在所有應用美術類別裡，平面設計最能反應當下的風格及喜好。海報及網頁、雜誌書籍、印刷品宣傳單，企業形象 LOGO，包裝設計等，都可以借鑑圖案、紋飾等設計，作為辦公場所主視覺或牆面設計的參考。

●電視電影：兩者同樣是集所有藝術於一體的表現方式，內含服飾、道具、場景、表演等等。悲劇場景和喜劇場景的設計肯定不一樣，例如《小丑》（Joker），就用灰色調的空間加昏暗的燈光，營造他悲傷的內心世界；情境喜劇《摩登家庭》（Modern Family）則以白色加橘色營造活潑清新的調子。總之，如何搭出令人悲傷的氛圍，或令人歡樂笑的空間，這之中肯定有值得細細琢磨的功夫。

●廣告設計：必須在短短 30 秒內抓住觀眾眼球，說明產品特色，還要讓人記憶深刻，願意掏錢去買，所以視覺爆炸的張力會更大。廣告可以訓練我們如何更有效率的處理空間，好比公司的櫃台要如何在第一眼就抓住訪客注意力，清楚表達企業文化，讓來訪者願意與之合作。

●產品設計造型：可以借鑒工業產品設計發揮的創意，各類生活用品、工藝品的造型及材料，都可以是空間設計靈感的來源。產品設計常用的 3D 列印技術，也可以運用在室內設計中。

●流行音樂：音樂雖然難以直接與空間環境有關係，但可以幫助設計師抓住時代脈動，藉由欣賞年輕人喜歡的音樂去體會他們的心情，了解他們的想法與需求。

●建築設計：建築是室內空間的外衣，兩

在生活中
找尋靈感

者關係密不可分。建築師非常重要的工作之一，就是處理建築量體與都市環境的相互關係。

我經常將建築體的觀念帶進室內空間中，成為「空間中的空間」，將室內視為一座微型都市；櫃台好比車站，是動線交通的轉換樞紐；會議室是圖書館、美術館，員工在此激發創造力；上司的辦公室是政府組織中心，要做出各種大方向決策；辦公室走廊就是都市道路系統，隔間的獨立造型要能與其他空間互相穿插，打造流動感。

●繪畫雕塑：藝術能幫助設計師訓練多元化思考看事情的角度，使設計更具內涵。十八世紀以前，藝術是為了景仰上帝及讚美國王；近代，藝術家變成表達反思與提問，如立體派反思為什麼不能用 3D 方式觀察物體等。所以，了解藝術可以幫助我們脫離單一思考方式，養成多元化看事情的角度，在設計時提出更多解決方案。

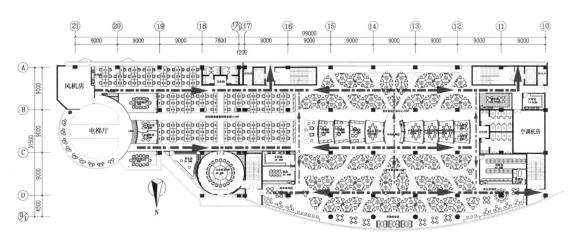

▲ 辦公室走廊可看為都市道路系統，隔間的獨立造型要能與其他空間互相流通。

● HOW TO DO ？
開始設計

接待櫃台

跨界合作可以打造出不同環境的體驗感，我們為影視製作公司「燃燒小宇宙」，引進舞台美術的技術設計及施工，以太空艙控制台打造接待櫃台及 LOGO 牆的造型。

將空間細部設計製作得更精緻到位，完工後視覺效果非常具有戲劇張力，辦公室環境有如未來外太空科幻電影場景般的震撼，是一般室內設計施工無法達到的水準！

▲ 騰訊辦公室裡的動物園休閒氛圍。

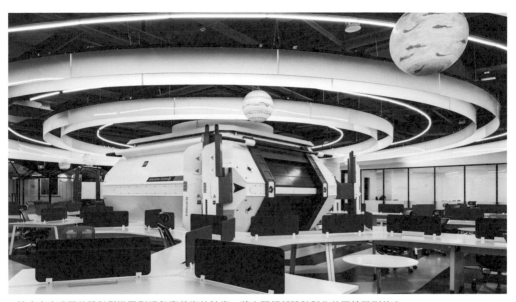

▲ 燒小宇宙公司的設計引進了影視舞臺美術的技術，將空間細部設計製作的更精緻到位！

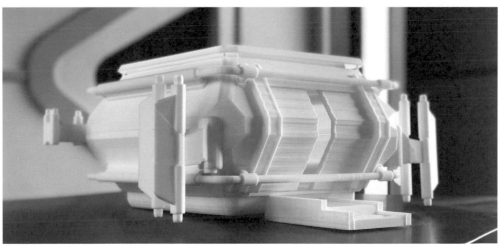

▲ 燃燒小宇宙的貴賓室，用 3D 印表機印出 1/10 尺寸的實體模型。

會客室／面試室

●非方形：打破常規，以講究視覺張力的廣告為出發點，設計了燃燒小宇宙的黃色透明玻璃八邊形面試室，彷彿一艘透明的外星球登陸艇直播間。甚至有員工表示來這面試時，看到這個空間，就希望自己能在這裡工作！

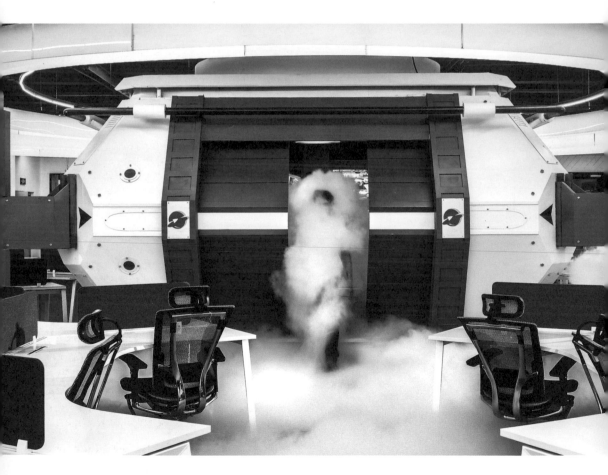

●全透明或半透明的隔間：依產業別而分，廣告公司就可以透明度高，以此彰顯企業個性。

●多功能支援：中小型企業可能會採取三合一的多功能性，有時提供廠商簡短交流之用，有時做面試功能使用，隔音要好一點。設計上可以強調視覺張力。

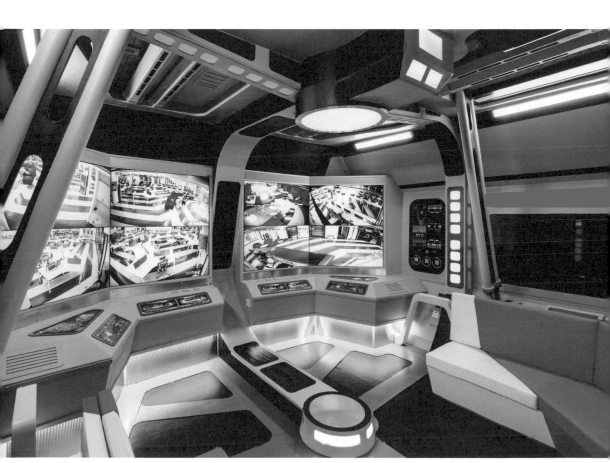

▲ 燃燒小宇宙公司的貴賓室設計成太空艙的造型。

▶平面佈局

打破權威與界線，

擺脫束縛與局限。

90 後的辦公室不只要

符合功能需求，

更要讓他們加倍自由！

從前面章節討論的社會現象觀察可發現，90 後要的是能自由發展、自我實現，並且將這樣的心理需求，投射在他們對工作的期望，工作目的是能實現自我，所以對制式僵化的權威皆敬謝不敏。簡單來說，他們要的是自由不要權威。

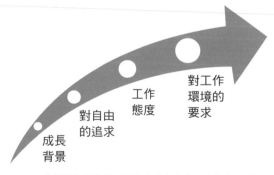

▲他們的生長背景，孕育出追求自由、自我實現的心裡需求，由此反映出在他們的工作態度，並可進一步探求他們對工作環境設計的期望。

前面的風格篇談到，工作環境是否滿足 90 後的心理需求，是以他們的「環境情緒」為評判標準，能挑動他們自我價值的「環境情緒」風格才叫做風格。但這又和平面佈局有什麼關聯？

在「風格 OUT」中談到，心理學的研究已表明，人處在一個良好的環境空間容易心情愉悅，並提高與他人互動的意願；被環境空間引發的情緒感知，經過多次反覆激發後，會逐漸形成記憶再由記憶形成學習，這種記憶與學習的相互關係，如同經由環境空間引起的情緒反應理論，衍生到實際空間的規劃，如城市中的偉大建築物，或充滿活力、歷久不衰的空間，都深具這類特質，因為建築最重要的三要素：滿足基本功能與安全感後，我們還會進一步追求空間的精神向度與美感。

同理可證，大至都市景觀規劃、建築設計，小至和我們生活息息相關的工作環境、休閒場所與居住房子，都可以追溯到此核心特質。「環境情緒」即空間設計對使用者所引起的情緒感受，符合他們當下的心理預期，使身處其中的情緒得以紓解，而平面佈局在一開始就已經隱藏環境情緒了。

▲ 90 後辦公區與茶水間休閒的界限越來越模糊。

●權威的平面布局：
對稱與序列感

如果追求「要自由不要權威」是個目標，那怎樣的建築空間最能代表「自由」這種情緒呢？又是怎樣的建築空間，會代表「權威」呢？提到權威的空間感，一般人首先會想到政治類、宗教類或紀念性建築物，例如梵蒂岡聖彼得大教堂廣場，由三百七十二根多立克柱式（Doric Order）兩邊對稱組成的柱廊，和主體建築物巨大的圓拱頂，是中世紀羅馬宗教權威中心。

法國凡爾賽宮、美國白宮，也很明顯看出是為了表彰政治權威意象，而出現對稱性序列感很強的建築空間設計。又例如北京故宮的中軸線，也是為了凸顯皇帝無限權威感而產生的空間形式。

▲ 法國凡爾賽宮、為表彰政治權威意象，而以對稱性手法設計。

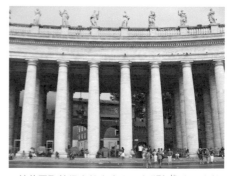
▲ 梵蒂岡聖彼得大教堂廣場，由 372 根多立克柱式組成的對稱柱廊。

●自由的平面佈局： 非方向性動線

建築裡也有代表自由的空間，在中國表現於傳統園林，人們可以在之中自由來回穿梭。或者廟前的廣場「埕」，平日讓不分貴賤的平民百姓自由交流，假日則成為市集。同樣的，西方購物中心商場的設計，也希望人們能在這裡感受到自由且無拘無束的消費環境；遊樂園則更不用說了，鮮豔的色彩，活潑的造型，輕鬆愉快的音樂，都能讓人產生愉悅情緒，寧可待上一整天，不願意離開。

這種自由類型的空間都有以下特色：

1 非對稱的 **2** 動線迂回
3 留白空間較大

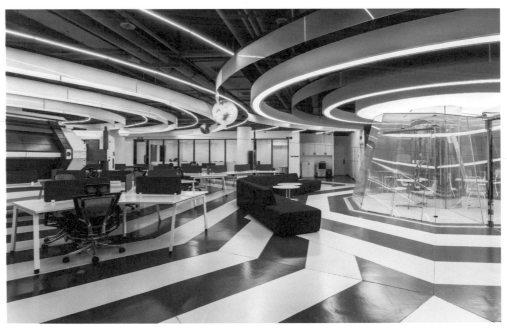

▲ 非對稱的、動線迂回、留白空間較大的自由類型空間。

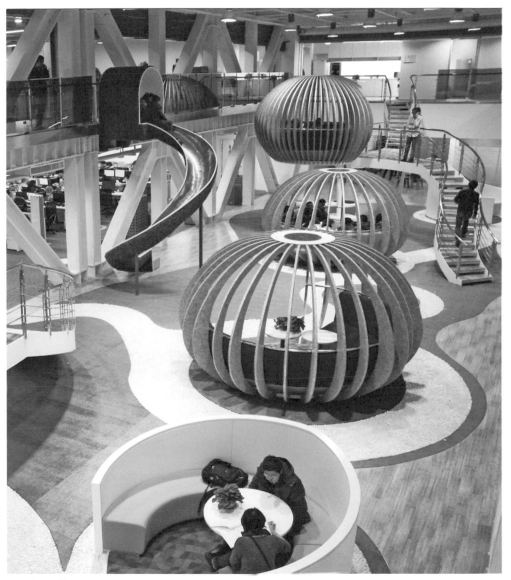

▲ 奇虎 360 總部裡的自由空間沒有固定方向的動線安排，注意！在這自由空間裡至少創造 6 種不同的活動形態！

如果把自由與權威放在辦公室的空間架構來看，代表權威的空間應該就是入口接待區及公司形象 LOGO 牆。員工的辦公區和個人桌面可以紛亂，但接待區及 LOGO 牆必須一塵不染，同樣權威的空間還有董事長、總經理辦公室、貴賓會客室、董事會議室等。另一方面。在辦公室中讓人感覺自由與放鬆的空間，不外是茶水間、休閒區或非正式討論區等，大一點的公司還會包括餐廳、點心鋪等等生活空間。

●自由區 VS 權威區 = 加大：減小

以下用三個我設計的案例，來探討辦公室裡自由與權威空間，以數據審視，分析這兩者在整體環境所佔面積的比例大小；落實將 90 後的「環境情緒」，應用在辦公室設計的方法。

第一個案例是亞洲開發銀行（ADB）的中國總部辦公室，第二個案例是英國家庭用品公司「利潔時」（Reckitt Benckiser）北亞洲及中國區總部辦公室，第三個案例是 Google 重返中國後，投資唯一一家的 AI 人工智慧網際網路公司「出門問問」。

以下三張平面圖，紅色區域代表權威空間，例如入口形象牆、董事長或總經理辦公室、貴賓室，會議室等。 藍色區域代表自由空間，例如茶水間、員工休息區等等。

由三個平面的紅色與藍色空間比例變化可以得知，權威空間從代表 70 年代的銀行 6.4%，下降到代表 90 年代的網際網路辦公室的 3.3%，短少了幾乎一半；而自由空間從 70 年代的 1%，上升到 90 年代網際網路辦公室的 16.8%，整整增加了 16 倍！

這樣的需求，造成辦公空間功能組織結構根本性的改變，老闆必須反應 90 後的需要做出空間結構調整。說明 90 後的特性已經是由下至上，改變了辦公室形態的發展！

相反的，越是悖離此特質的辦公室空間就越沒有活力，工作在其中的員工，創造力能量也將大受侷限，也就是說，對 90 後來說，能讓他們工作的空間，必須保有多樣性的平面佈局，才能發揮最大效率。

【案例一】

亞洲開發銀行

代表70年代傳統金融業，總面積2180平方公尺的中國總部辦公室，紅色區域共有140平方公尺，佔全部面積6.4%；藍色區域共有21平方公尺，佔全部面積的1%。

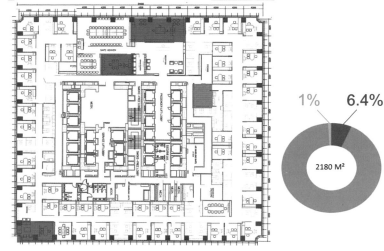

▲ 亞洲開發銀行的中國北京總部辦公室平面圖。

【案例二】

利潔時

代表80年代消費品製造業，總面積1633平方公尺，紅色區域共有116平方公尺，佔全部面積的6.4%；藍色區域共有90平方公尺，佔全部面積的5.5%。

▲ 英國利潔時北亞洲及中國區總部辦公室平面圖。

【案例三】

出門問問

代表90後Z世代科技業，總面積1040平方公尺，紅色區域下降到34平方公尺，只佔全部面積的3.3%；藍色區域達175平方公尺，佔全部辦公室面積的16.8%。

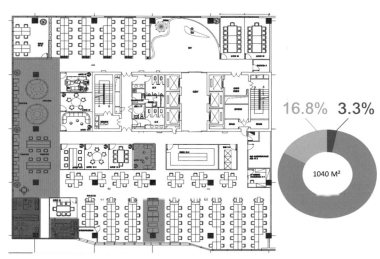

▲ 出門問問辦公室平面圖。

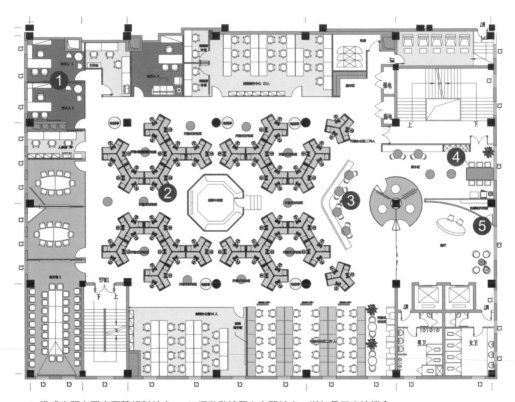

▲ 1. 權威空間老闆室面積相對縮小。 2. 迴遊動線留白空間較大，增加員工交流機會。
3. 辦公室與休閒區界線模糊。 4. 自由空間茶水區面積增加，位置就在前台旁邊。 5. 要有快遞包裏儲物空間。

理 想 辦 公 室

對 90 後的世代來說，一個能引起他們自由、
自我實現感覺的辦公「環境情緒」設計，會比
較符合此輩人生長背景，並塑造出他們的內在
心理需求。

而目前各大企業的老闆或設計公司，是否有因
應時下年輕人這種心理需求，去規劃他們的辦
公室環境呢？

▲ 留白空間較大的，增加創造自發性不經意的交流機會。

▲ 每組部門都會有自己的休憩小角落。

● 90 後辦公室平面配置改變的可能性

❶ 自由空間面積的增加

以上三個案例分析可以明顯看出，因應 90 後對自我實現以及自由的需要，咖啡茶水間、休閒區或非正式討論區等等自由空間的面積，都將不斷增加。

❷ 自由空間位置改變

以前的茶水間總是躲在最不起眼的角落；未來，茶水間的設計將越來越居於辦公室的重要位置，甚至會出現在接待櫃台附近，打破空間入口一定要放接待櫃台的權威迷思。此外，茶水間最好靠近窗戶，是視野光線極佳的地方。也可能是辦公室的中心地區，方便所有員工前往。

❸ 辦公區與休閒區的界限越來越模糊

網際網路的方便，讓員工到哪裡都可以處理公事，這種新形態的辦公空間，不再以設備的完善度做為激勵員工的重點，而是以「情緒」為考量點，即是否能營造一個讓 90 後心情舒適愉快的辦公環境？如果坐在茶水間也能完成工作，那為什麼不就在茶水間辦公呢？

❹ 權威空間面積縮小

管理 90 後的老闆，希望多跟年輕員工相處，以便第一時間知道他們的想法，不再像過去那樣強調高高在上的權威感。因此，過往的權威空間面積將逐漸縮小。而在佈局與位置上來說，以往，上司或負責人的辦公室，多希望在整個辦公室的最遠角落，遠離開員工，但現在傾向與員工辦公區靠近，融合在一起。

❺ 檔案儲藏空間縮小，包裹儲物空間增加

因為雲端技術與網際網路技術的成熟，大部分事情都能在電腦及手機螢幕處理，傳統紙張作業需要的大桌面面積及文本儲藏空間，勢必不再合宜；E 化程度越高，紙張作業空間越少，所以省去桌面以及個人儲藏空間的需要。

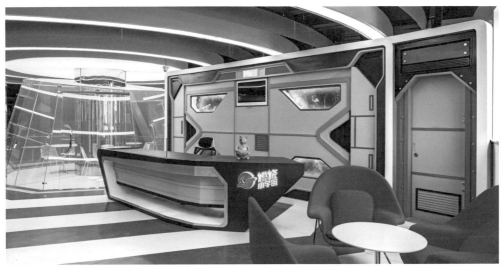

▲ 燃燒小宇宙公司接待櫃台的右側暗門，即是快遞包裹儲物空間。

這些儲存空間縮小的同時，也讓辦公室自由空間能再增加。值得一提的是，網購快遞的發展，往往讓接待櫃台前包裹堆積如山。從扁平不佔空間的紙本郵件，到隨時都有的快遞紙箱，如果不特別規劃儲存包裹空間，則「接待櫃台」這個公司形象最重要的地方，將被堆積如山的包裹、紙箱淹沒，連 LOGO 都看不到了。

註：TalkingData 發佈的〈2016 年（中國）國內消費人群使用者洞察〉，移動消費人群在 26-35 歲的佔比達到 53.5%，網購幾乎已經成為年輕人享受自由的生活必須品！資料來源：https://cj.sina.com.cn/article/detail/2636362422/435121）

9️⃣0️⃣ 後️ 的️ 未️ 來️ 空️ 間️

90 後的成長速度就像伴隨著他們一起成長的網際網路一樣飛快前進，當他們站穩腳步，累積越來越多的工作生活經驗，從一名普通員工成長為中階主管，再成長為公司領導，甚至公司創辦人，這不是遙遠看不見的未來，而是即將在未來幾年內就會發生的現實！社會肯定會跟著 90 後的成長腳步發生翻天覆地的變化。

●無人機快遞停機坪

無人機的發展已經入快速發展期，越來越多行業都在使用無人機代替常人工作，而無人機快遞也被各大物流公司視為下一波角力戰場。想像一下，當無人機快遞變成生日常生活一部分，辦公大樓各樓層也將規劃無人機停機坪作為收發平臺，這無疑將革命性的改變建築物大樓的外觀，同時也將改變辦公室接待櫃台的功能和樣式。無人機收發平台將成為公司進步的象徵，和絕對的視覺焦點。

以中國為例，外賣和電商快遞已經是成熟行業，當「宅在家」越來越盛行時，意味著線下無人配送新鏈條的加速發展。用無人機、無人車作配送交通工具，雖然目前仍在起步階段，但也並非新鮮事，藉著人工智慧、網際網路和大數據技術的快速發展，無人配送從技術上來說已經不是問題，未來只會更成熟及普及！

很多人還覺得 90 後不過是乳臭未乾的小子，社會怎麼可能因為他們而改變？但是從辦公空間結構的變化來看，90 後已經在默默隱性的發揮著他們的影響力。隨著時間的推演，他們的影響力只會越來越大。

未 來 空 間

這很有可能就是我們未來的工作環境：當你走進辦公室後，自動導航的智能椅子自動把你送到工作區，順著走道經過裝飾牆面的畫作，它主動和你打招呼、問個好，智能高分子凝膠立做的立體擺件可變換造型，向你比個「讚！」會發光的植物除了提供氧氣外，更提供辦公桌額外的照明；具有 Li-Fi 功能漂亮的吊燈，則可以傳輸網際網路上的一切訊息。

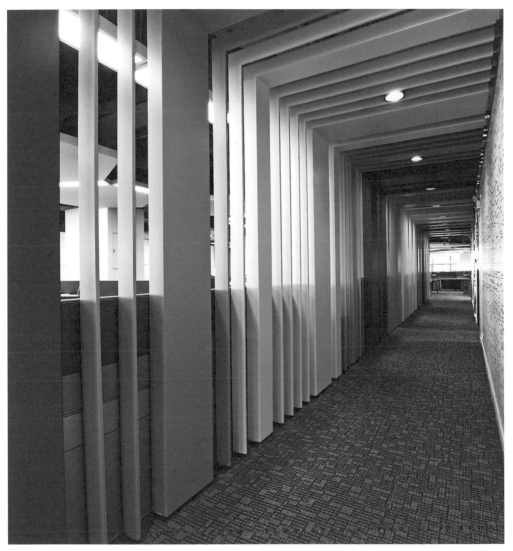

▲ 未來空間，充滿無限想像。

● HOW TO DO ？
開始設計

面積比例改變

以「出門問問」為例，這間辦公司室的權威空間只佔全部面積的 3.3%，自由空間則占 16.8%。其次，公共區使用面積提高，連帶使傢俱形式也變多。

因為 90 後喜歡的辦公空間形態以「情緒」為考慮重點，所以會用更多自由空間，營造讓他們心情舒適、愉快的辦公環境。

最後，這些辦公室會大量採取開放式佈局，開放交流與透明可見的文化，滿足隨時都可對話的心情。

▲ 辦公室的自由空間位置越來越重要，咖啡茶水休息區位置靠近窗戶，視野光線佳。

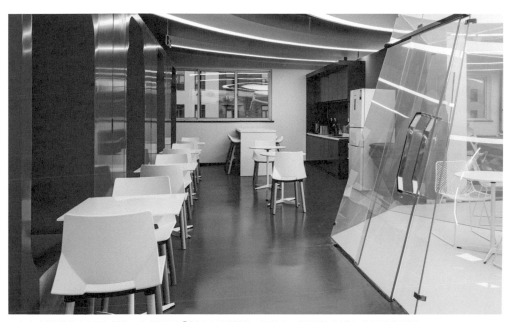

▲ 自由空間兼具有展示功能，也是展示「辦公空間情緒」的地方，甚至被安排在公司前臺附近。

多功能談話區

辦公區與茶水間休閒的界限日益模糊，「出門問問」總部辦公室的開放性多功能談話區，就緊鄰會議室與工作區，在這空間裡沒有明顯物理屏障，譬如隔牆或屏風；也沒有明顯的心理界限，員工可以或坐或站，邊喝咖啡邊工作，或者只是站著閒聊兩句放鬆一下。

分散式佈局明顯，每個部門都有自己的小角落，尤其在開放空間的工作環境中，因此要隨部門分配來安排，散落在各處。

茶水間

茶水間位置是如此重要，以至於成為一個展示空間，但不是傳統所謂展示公司產品的地方，而是展示「辦公空間情緒」的地方，讓來訪客人皆可感受到在這家公司工作的愉悅心情，及人與人之間良好的互動。

我參與設計的 Break News 移動網際網路公司，總經理就要求將茶水間設在來訪客人看得到的地方，因為可以讓客人明顯感受到員工樂於在此工作的氛圍，間接傳遞公司文化，達到吸引人才的目的！

▶ 自由（混搭）的休閒區

茶水間不再是充滿廚餘的
陰暗角落，而是搖身一變成為
咖啡／茶水／休閒區，
是辦公室裡最能凝聚員工的空間，
反映消費型辦公環境的出現！

1999 年，星巴克咖啡進入中國，2003 年淘寶上線開賣，2012 年騎著電瓶車的食物外送平台「餓了嗎」開始快遞送餐，三件看起來發生在互不相連的年代，而且是互不相關的行業，卻在 90 後的身上碰撞出交集，並開始影響了 90 後的辦公環境，尤其是茶水間的設計。

此話怎說？在繼續這個話題之前，我們先回顧一下前面章節討論過的 90 後國際觀。

● 國際化的 90 後

寬泛的國際視野，增加了 90 後對接收新事物的包容力；其中，「休閒」就是 90 後所重視的生活方式之一。

記得我在英國的建築師事務所工作時，依據當時的英國法規定，不論是正職或兼職員工，都有權利在工作兩小時後休息十五分鐘；因此，09:00 開始工作的上班族，一到 11:00 就可以下手邊工作，去茶水間泡茶、喝杯咖啡、聊些八卦、時事等話題十五分鐘，然後 12:00 開始享用午餐時間，並休息至 13:00。

一到了 15:00，同樣的事又重來一次，泡茶、喝咖啡、聊是非。

極具人性的工作與休閒節奏在歐美各國已是常態，隨著 90 後的出國留學潮轉變為成的歸國潮，對慣性長工時的東亞各國來說，不僅帶回各個領域的專家，也帶回了這種工作與生活方式。

●功能複合、定義模糊

一旦經濟發展到一定程度，人就會願意花時間和金錢來「買休閒」，所帶來的消費支援整體經濟發展，成為再次創造的消費性休閒，使得休閒成為一種新的社會經濟形式。網際網路經濟的社會發展，使得經濟生產力以空前速度成長，自動化、智慧化神經學習機器代替重複性高的工作，所以人們為了生產物質而付出的必要勞動時間越來越少，閒暇時間越來越多，加上網際網路的發達，而產生一個現象：工作與休閒的界限越來越模糊。

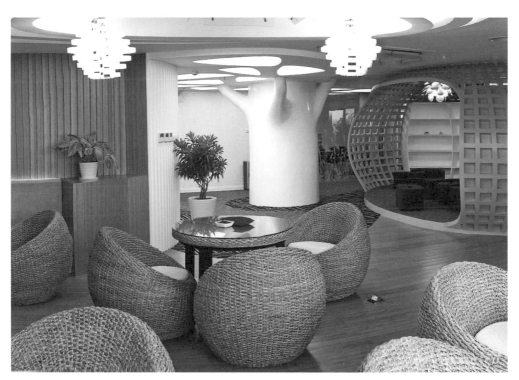

▲ 越來越多企業願意提供員工更舒適的茶水間，也更重視他們的休息時間環境，以創造有吸引力的工作環境。
圖為騰訊茶水間。

這些年在設計辦公室時,我發現,淘寶網購崛起帶來快遞發展,增加接待櫃台收發包裹的空間,歐美喝咖啡的風潮,搭配快遞送餐,則影響辦公室的茶水間功能。

過往所謂的茶水間,多是靠在洗手間、走廊等的小空間,只夠員工加熱便當、補充開水,頂多泡碗泡麵而已,地上或水槽裡總是有掉落的茶葉或飯菜渣,完全沒有人會想在這裡休息,或感到放鬆,當然也不會想要久待。

90後的辦公環境講求大面積比例的自由空間,亦即重視強化休閒區,來達成增加工作效率的手段,是非常人性化的一個改變。同時也代表辦公環境體現符合90後多樣性的生活方式。

我的經驗發現,企業現在非常願意提供員工更舒適的休閒區,也更重視他們的休息時間及休息環境,以便創造能吸引他們上班的工作環境。

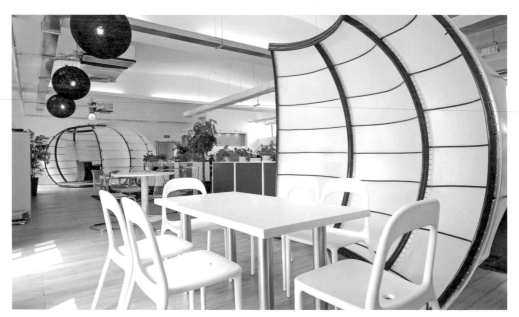

▲ EDG 公司員工休閒區與工作區沒有明顯界限。

▲ EDG 員工休閒區 3D 圖

▲ EDG 員工休閒區 3D 圖。

●展示企業文化的 空間情緒

茶水間的改變，不得不提到歐美咖啡廳傳達出來的空間休閒感，星巴克尤其明顯。從最早的肯德基，到麥當勞、必勝客等，都比 1999 年才開店的星巴克更早進入中國，那為什麼要特別以星巴克為例呢？

因為唯有星巴克的空間感被移植進辦公場所。星巴克在 1990 年代率先將第三空間概念引入咖啡店，文化環境的體驗是星巴克定義第三空間的核心所在，以這種非住家非辦公的中間灰色地帶，搶佔消費者的第三空間。

許多人把星巴克作為辦公室以外另一個工作的地方，或是住家客廳以外另一個和朋友交流的據點。

星巴克把辦公室帶到咖啡店，而我乾脆把星巴克的空間概念移植進辦公室！星巴克很明顯的可說是某種程度的國際化表現，這正是很容易吸引的切入點。創造出合於 90 後喜好並且熟悉的自由、放鬆空間情緒。

帶著休閒生活氣氛的茶水間，不只能供員工倒杯咖啡、沏杯茶，放鬆精神，還可以成為他們非正式討論、交流的工作區。

另一方面，線上外送平台的興起，也改變加班員工的飲食生態，更放大茶水間的重要性，這裡的功能已經不僅僅是喝杯茶、泡個麵而已，必須是既可以放鬆一下喝杯

▲ 騰訊的茶水間不展示公司產品，而是展示辦公環境情緒氛圍。

咖啡，也能在加班時點快遞外賣吃上大餐的休閒空間。

因為這些原因，90 後及 00 後找工作，辦公室的茶水間是他們重點觀察的地方，列入考慮公司的重要因素之一。茶水間雖然是非正式的工作環境，但是卻代表公司對員工休息時間的重視，附帶成為展示辦公

環境情緒氛圍的地方。感受在這家公司工作的良好氣氛與環境，以此成為該企業的活招牌。而這也是越來越多的企業領導人，在購買／租賃／規劃工作場所時，會特別去注意的空間。

▲ 公司對員工休息室的重視，能展示辦公環境的情緒氛圍。

● 消費型辦公環境

進入 20 世紀後，隨著豐富的物質生產，「消費性休閒」已成為大部分人的主要休閒選擇。

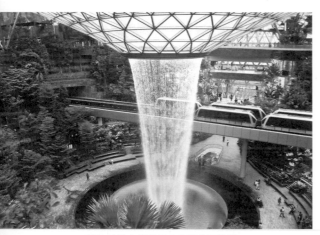

▲ 新加坡樟宜機場的室內瀑布雨游渦。

▲ 辦公室未來發展將是消費型辦公環境。

將賺得的錢消費在可以讓自己放鬆的事物以重新充電，例如 K 歌、看電影、逛街購物，國內外旅遊等等。休閒使得勞動走向平衡，消費性休閒也更形合理化。

2019 年 4 月啟用的新加坡樟宜機場，完美連結遊樂園，從住宿、用餐、購物到景觀休閒，應有盡有，集合各種娛樂設施與體驗，五層樓高的星空花園（Canopy Park），綠化面積約為兩萬兩千平方公尺，成為新加坡規模最大、種類最多的室內植物天堂。森林核心有世界上最高、達四十公尺的室內瀑布雨漩渦（Rain Vortex），從高空傾瀉而下，到了夜晚，瀑布則變身為燈光音樂表演。這個消費型機場，讓小小的彈丸之地新加坡又再次吸引住全世界的目光！

連樟宜機場這麼強調功能性的交通類建築，都可以與強調消費性與休閒的樂園結合，更何況工作與休閒界限已模糊的 90 後，不滿足於單一身份和生活的斜槓人生，努力在跨界中探索生活更多可能性。

▲ 休息區不只是倒杯咖啡、沏杯茶放鬆精神，多樣的傢俱形式提供員工休息也可以非正式討論。

未來辦公室不應該只是員工賺錢工作的地方，更可能就是他們休閒消費的地方！其實目前很多企業辦公室已經逐步往這個方向前進，例如在茶水間提供一些小零食，採無人的線上支付方式，台灣年輕的 IT 公司現在也出現了酒吧 / K 歌的設施。

未來，為了提供讓員工在休閒時可以更放鬆，以獲得絕佳工作效率，可以將購物中心的概念植入辦公室環境，進入辦公室彷彿走進無人購物中心，專櫃與辦公區結合設計，掃碼商品付費；甚至在購物 App 上下單，辦公室的內部快遞機器人，就會將物件自動送達到你的辦公桌前。消費型辦公環境讓工作與休閒無縫接軌，隨時隨地任何時候都可以工作也可以休閒，辦公室既是賺錢處也是花錢地；花錢是為了放鬆、休閒，而放鬆、休閒則是為了有更好的工作效率，賺更多錢。

● HOW TO DO ？
開始設計
面積比例改變

●越開放越好：歡迎大家都來。

●用日光設計休閒感：「出門問問」CEO 李志飛在設計階段時，表示希望能將茶水間放在光線視野最好的地方，以讓員工充分放鬆、休息的舒適區，色調也以公司 LOGO 色為主，強調歸屬感。

●另一個辦公區：提供其他分公司臨時出差員工的辦公功能，也支援臨時辦公用途。任何人在上班時移動到茶水間工作都是理所當然的。

員工安心才有正面循環，每個區域看起來都有人樂於工作的氣氛。

▲「出門問問」的茶水間設在朝南陽光視野最好的位置，以公司企業紅色為主色調，隱喻表現公司文化。

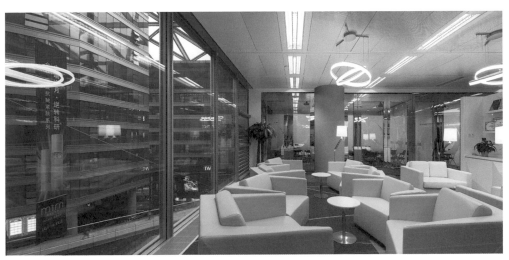

▲ 利潔時的茶水間利用北京芳草地商場，創造消費型辦公環境。

員工交流區

●避免辦公室感：從傢俱、燈飾、牆面與地面材料、顏色搭配等等，都不再只選用辦公室類型，而是漸漸傾向消費商業類型。因為辦公與休閒界限越來越模糊，90 後可以在這兩種情緒無縫接軌、隨時轉換。

●不要安排在老闆的旁邊：90 後的員工會有這項要求，但可以隨機安排位置，分開或半開放都可以。

多功能區

●借景：利潔時北亞洲及中國總部辦公室完全結合北京的芳草地商場，將商場氣氛引入辦公室的多功能交流區，商場人潮活動變成大片落地窗景觀。內裝傢俱選用低背沙發，天花板以弧形 LED 吊燈裝飾，地毯特別訂製企業色，與外部商場創造一體的消費型辦公環境。

●消費設備：在公司內就可以消費，買零食、K 歌、甚至逛購物中心都可以。

圖書區

●類咖啡座：圖書區屬於靜態休息區，在此可以重新充電，獲取更多靈感，以自然材質如竹木地板或白色牆面打造，開高窗引進柔和光線，共同塑造溫暖安靜的閱讀空間。

●顛覆大面積書牆的做法：傳統辦公室的圖書區多半像倉庫，現在書架旁邊有沙發、低矮的座位，讓員工能在此輕鬆閱讀。

●色彩：傳統圖書區多為白色，現在會採溫暖色系、讓員工想要在此停留。

▲ 很多公司辦公室提供不止一處休閒空間。

▲ EDG 公司的圖書多功能休息區，雖然是非正式的工作環境，但卻代表公司對員工休息時間的重視。

▲ 重視透明感交流的員工休息區。

其他類似空間

●健身區：因為運動、健身時容易發出聲音，所以會放在比較不影響上班的地方，如邊角等；多以玻璃門裝飾。

●個人置物區：集中置物櫃，或是可以掛大衣的地方，比較常見於北方高緯度地區，但其實我認為各種地區的辦公室都應該設置，可以維持辦公環境的整潔和一體性。

▶空間

跳脫狹隘空間觀念，

融合傳統中國與近代西方，

重新出發、切入設計，

「空間中的空間」

（Space Within Space）

才能引起 90 後的共鳴。

90 後一方面想積極投入團體工作，一方面又想為自己創造出一片天！

一方面很自我，一方面又想參與社會活動！

一方面還年輕，需要前輩的指導；一方面又想躍躍欲試、獨當一面！

「矛盾」可以說根植於 90 後的潛意識。身為領導者的企業主，以及作為設計師的我們，如何才能為 90 後提供符合他們品味，讓他們喜歡所處的工作環境，既能積極投入團體工作，也能找到屬於自己的角落？

●在團隊裡找到歸屬感

不只是中國一胎化後的現象，事實上，90 後已有許多人是獨生子女，但雖然沒有核心家庭的手足，至少有姑姑叔叔、阿姨舅舅，及各種堂表兄弟姐妹；而 00 後很可能連父母雙方都是獨生子女，因此完全沒有姑叔姨舅，更不可能有堂表侄甥這些親戚關係。

在學生時代，他們的學長學姐、學弟學妹也多是獨生子女，甚至未來出社會工作，幾乎從最上層的老闆到總監到部門經理，到往下的新進同事，全部也是獨生子女；是完全被獨生子女包圍的世代。

沒有血緣關係，就從外部關係圈尋求群體關係，例如朋友、同事、同學，所以團隊氣氛很重要。沒有人一起分享，就從外部關係圈尋求群體分享關係，例如朋友、同事、同學，所以推動共用經濟！

想在職場環境裡建立起更良好的團隊關係，「空間」（Space）就擔負起這樣的責任。

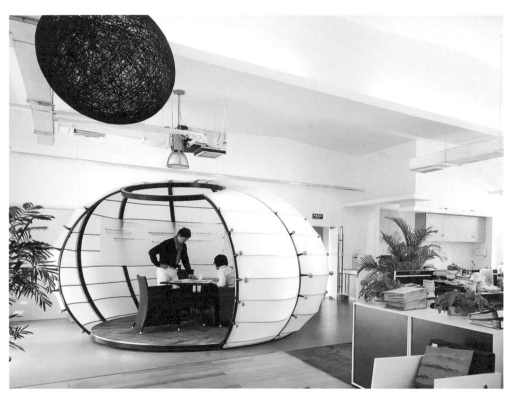

▲ 90 後既希望參與社會又要求能自我獨立，就像大空間中有小空間一樣。

●空間的意義

東西方對空間的定義與概念完全不同。簡而言之，如果把空間比喻做一個盒子，西方的空間講的是盒子裡的事；而傳統中國的空間，講的是盒子外，也就是盒子與盒子彼此間的事。

在西方的 3D 思考概念中，「空」是一個上至天花板、下至地板，前後左右、四面牆壁面所包圍，不見天日的地方，就像是一個容器中間空心的部分；「間」則是一棟房子和另一棟房子相隔處、可以見天日的地方。

中國傳統建築對空間的概念則不同,「空」是指一幢房子和另一幢房子圍住、可以見到天空雨水落下的地方,例如傳統四合院中間的院子;「間」指的是兩個柱子之間,也可以說是房間,也是形容房間大小的單位,譬如三開間或五開間。

一般辦公室,不論是接待櫃台、茶水間、會議室、經理室或是上司辦公室等等,不外乎是以玻璃或石膏板隔斷到天花板形成的一個長方形立方體空間。

設計師常做的,也就是在牆面、地面與天花板的表面材質與顏色上的變化。難道這會是具有豐富國際觀、講求平等對話、自我價值的 90 後需要的辦公環境嗎?

如何跳脫這種狹隘的空間觀念,宏觀的融合傳統中國與西方的角度並切入設計,並且引起 90 後的共鳴,是我一直以來努力思考並實踐的方向。

▲「空間中的空間」創造的是不定與流動,精神符合類聚落。

● 代表：類社區（聚落）型文化

我在英國愛丁堡大學的指導教授，是當代最重要的建築藝術理論家查理斯·詹克斯（Charles Jencks 1939~2019），他在建築界的重要著作《今日建築》（Architecture Today）中提到，層次的空間是後現代建築及室內空間的主要特徵之一。

我在近十年有許多與 90 後員工公司互動的經驗，結合建築理論與實際工作後，打造出有層次、有魅力的辦公環境，完全專屬於這個世代特色的室內空間，並提出一個全新設計理論：「空間中的空間」（Space Within Space）。

隱喻 90 後和 00 後「大中有我，小中見大」的矛盾心理狀態，既希望參與社會又要求獨立，既不脫離大環境又能發展自我，就像大空間中的小空間一樣。

呈現方式是大空間被幾處小空間包圍，呈現出「小中見大」的姿態；小空間又包含在大空間之內，呈現出「大中有我」的樣式。

整體環境中出現小的、獨立的空間容器，幾個不同的空間容器又圍出類似四合院中院子的空處，而這裡正是人們社交、互相交流、舉辦各種活動的地方，在現代社會就是「社區」面貌。

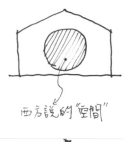

西方說的"空間"

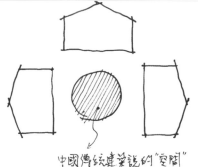

中國傳統建築說的"空間"

▲「空間中的空間」使得空間更有趣、靈動。大空間被幾處小空間包圍，呈現出「小中見大」的姿態；小空間又包含在大空間之內，呈現出「大中有我」的樣子。

●特質：不定與流通

「空間中的空間」創造出的是不定和流通的感覺。「不定」在於既是小空間的室內，又是大空間的戶外；「流動」則是因為室內空間的互相流通，內空間與外空間得以互相連貫、互相通透，穿插和連續。也隱喻 90 後的高變動性與好奇心。

隨著企業辦公室需求的日益繁多，這樣的設計方法，可以將各種不同大小、性質、功能的空間串在一起，例如會議室、咖啡區、面談室、開放辦公區及個人辦公室等等，構成一種「有層次而又相互聯繫」的辦公環境。實質上綜合多種空間形式，是大空間和小空間的複合體，也是自我與團體的複合體，類似中國傳統的四合院或園林建築佈局。

●三大設計特點

❶ 可以流動的空間

以前的辦公空間定義，相對而言更強調封閉性、私密性及室內空間意識感。而「空間中的空間」除創造獨立空間外，同時也增加許多灰色地帶空間，在虛實之間產生空間的流動性。對使用者來說，空間的流動可以展現出多樣面貌。

因為人體本來就是不斷在移動的，在過程中視線也不斷變化。而流動空間正契合人體視覺改變，產生不斷變化的刺激感。

主旨在於把流動空間看做一種生動的力量。在空間設計中，避免孤立靜止的體量組合，而追求連續的運動空間；我很喜歡流動空間的穿透感，接待櫃台區和茶水間常會用到這個設計手法。

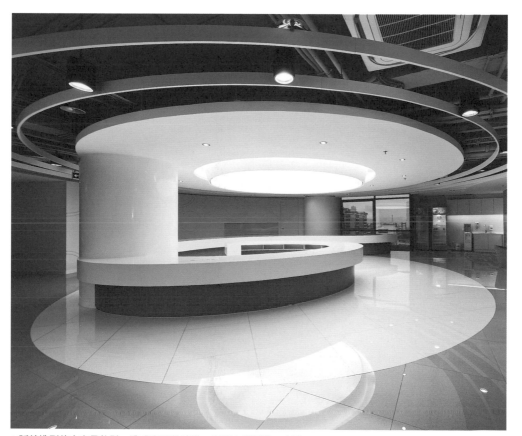

▲ 弧線造型使人容易放鬆，造成空間的流動，促使人們流動、交流。

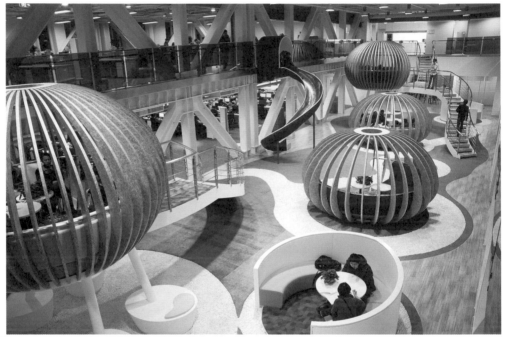

▲ 90 後與 00 後的身體及心理都是好動的,空間中的空間使得空間變得更有趣靈動,看似沒有章法,
實則經過深思熟慮安排錯落有序。

我設計的奇虎 360 北京總部辦公室,就導入這個概念。在挑高兩層的員工休閒活動區大空間,植入四個各自獨立的小空間「未來對撞器」(Future Collider),之間的空間都非嚴格界定且模糊,保持最大限度的交流和連續,實現通透、交通無阻隔性或極小阻隔性,員工可以自由走動交談,自然而然產生多樣的非正式的討論機會,也可依功能需要安排不同的活動。模擬大型強子對撞機(LHC)格柵片、半鏤空放射狀的造型,員工身在其中,彷彿飄浮在半空,讓他們如同對撞器般,將創意與想法碰撞出更多未來。

② 流動促進員工交流

流動性正是指觸發行動的暗示，設計任務是讓人聚在一起，產出文化、情感、效率的交流，共享體驗，也是 90 後的團隊歸屬感，激發他們的工作效益與效率。

奇虎 360 總部的四個未來對撞器的佈局於 6 層中庭處，看似沒有章法，實則經過深思熟慮，安排錯落有序，好像中國傳統園林建築的亭臺樓閣組群佈局於水景花園之中，移步換景，單體可以獨立存在，同時也與其他單體保持對話，這樣的空間佈局，無形中鼓勵也創造了人在其中流動的機會，可居可遊。

同樣的在辦公空間，如果把每一個「空間／房間」當做辦公室裡的元素，則空間與空間也應該有彼此對話的關係，人與人總是不斷的在對話交流。

員工在此自由流動，因為平面動線的自由度更大，總在面臨路線選擇的機會，自然就促進員工交流可能。

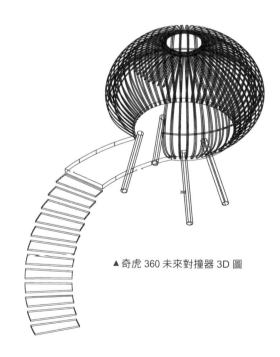

▲ 奇虎 360 未來對撞器 3D 圖

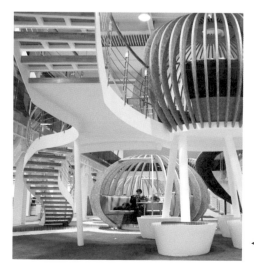

◄ 單體可以獨立存在，同時也與其他單體保持相互對話。

90 後的身體及心理都是好動的。「空間中
的空間」顛覆傳統辦公室佈局，使得空間
變得更有趣靈動，增加人與人的互動，不
管視線或是行動上都非常容易交流，身體
的交錯眼神交流都是一種溝通，次數增加
時，工作環境的向心力與團結力自然更為
加強。灰色中介空間帶來更理想的工作氛
圍。團隊歸屬感也在有面對面交流機會時
更加牢固。

❸ 可以重複拆卸、組裝

「空間中的空間」可以輕易植入所需要的
場所，我所設計的 EDG 公司北京辦公室，
利用鋼材、玻璃、張拉膜、PC 陽光板等
現代輕質材料塑造這些空間，再加入輕巧
的、可移動的功能概念，大部分材料都可
以重複組裝，異地再使用。若干年後，如
果換租其他辦公場所，這些「植入」的空
間仍然可以重新組裝再利用，達到節能環
保的目的。

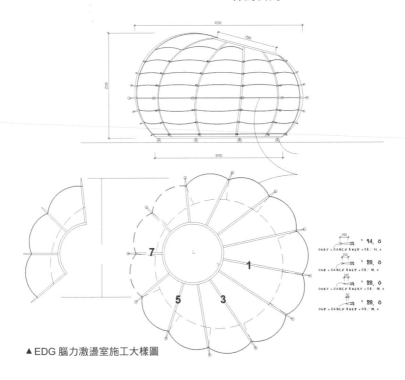

▲ EDG 腦力激盪室施工大樣圖

▲ EDG 腦力激盪室施工大樣圖

▲ EDG 公司辦公室爆炸圖（拆解圖、示意圖），顯示移動式空間中的設計概念，
　將可移動的各功能室植入建築物內，80% 的材料可以重複使用。

●未來辦公室的方向

在前面篇幅有談到,「環境情緒」的移植將會是下一個辦公室設計方向,「空間中的空間」就是架構「環境情緒」的重要方法之一。

如同新加坡樟宜機場,植入看似毫無聯繫的樂園情緒,完美結合住宿、用餐、購物乃至景觀休閒。機場可以,辦公環境當然也可以,未來的辦公室場景將不限於「辦公室的樣子」,甚至走進辦公室,會以為到了遊樂園、購物中心、百貨公司、美術館等等。

空間一旦從天花板、地面與牆壁中解放出來,幾乎沒有什麼是不可能的了!

想像一下,當人們去到遊樂園、購物中心、百貨公司、美術館這些地方,是不是比在辦公室有更多的激情、更多的活力?人與人之間非正式、隨機性的交流也更多了,而這些正是我們現在所處辦公環境裡最缺乏的東西,也正是流淌在 90 後血液裡的血紅素。

▲ 奇虎 360 北京總部 3D 圖。

移植

環境情緒

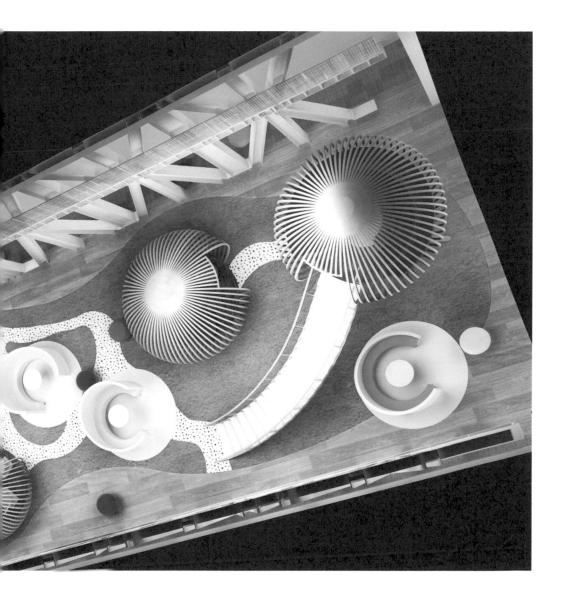

● HOW TO DO？
開始設計

電話間

●移動植入：EDG 公司辦公室採用「空間中的空間」設計概念，將各功能空間以移動植入的方式放進辦公建築物內，例如電話間／小會議室為方鋼結構加 PC 陽光板，用鋼架單元組裝而成，牆體本身不走強弱電，所以完全可以拆卸、異地組裝、重複使用。

●可以二變一：小變大，因每間最多 2 人使用，所以設計成許多小間隔局，可視需求組合成大空間。適合講電話的業務型態。

腦力激盪 (brainstorm)

●支援不同數量運用：EDG 公司的「腦力激盪」以方鋼框架固定張拉膜構造，不與建築結構永久固定，底座有 6 組滑輪可以在辦公室內自由推動，提供不同組別使用。

人體散發的熱氣二氧化碳由頂部圓洞自然排出，就打破辦公室一直以來頂天立地的石膏板隔牆或玻璃隔斷，加上千篇一律的礦纖板天花及日光燈盤等的固定形象。

●可移動性：適合跨部門使用，可以移動到別的部門，至少容納 4 人，造型多變。

▲ EDG 公司會議室用的 PC 陽光板及鋼管，
　可以拆卸、組裝，再重複使用。

▲注重吸音的音效室。

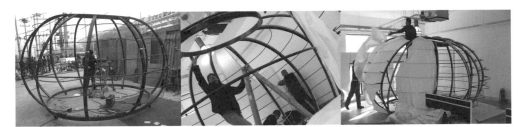

▲ EDG 腦力激盪室施工現場。

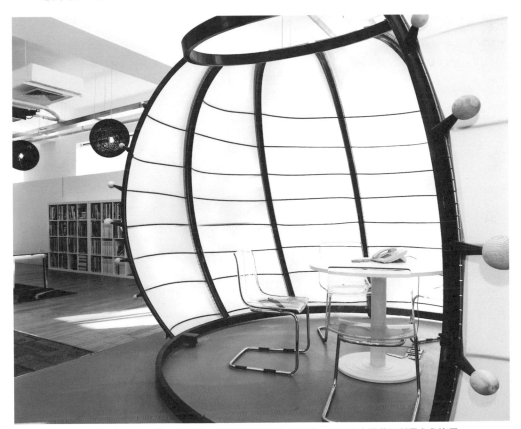

▲ 以方鋼框架加張拉膜構造，自帶 6 組滑輪，不與建築結構永久固定，可以自由推動至所需之處使用。

會客室

●位於接待櫃台附近：強烈的獨立性設計。
「出門問問」 接待櫃台旁邊植入兩間會客室，造型來自公司名稱「問問」，橘色沿自公司 LOGO 主色，符合整體視覺形象。

●有展示性質：透明居多，材料全由玻璃搭建，因為斜屋面也是整片橘色玻璃、無開口，所以房間空調出風口巧妙的置於背後牆壁上，不至於破壞整體玻璃造型。

●雙重功能：中小型公司的茶水間與會客室可以一體設計，節省空間。

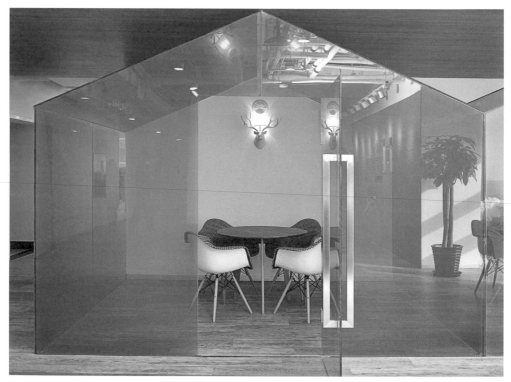

▲「出門問問」會客室的玻璃斜屋面無法開口，所以將空調出風口置於背後牆壁上。

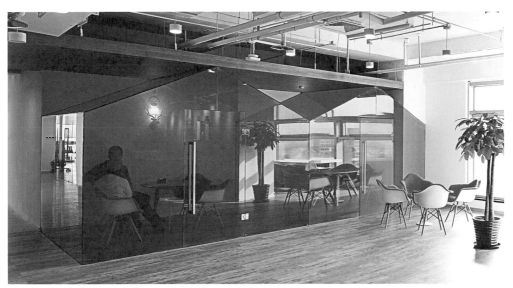

▲ 大空間植入異性小空間，造成空間環境的戲劇性張力。

▲ 「出門問問」接待櫃台兩側為由玻璃搭建的會客室，造型 取自公司名問問。

列印間 / 設備區

●奇虎 360 北京總部在大空間植入隧道般
的列印間,白色、綠色螺旋相間筒狀造型
來自於公司的圓形旋轉 LOGO 意象。

這個區塊在原建築設計是聯繫兩個辦公室
的走廊空間,從邊角區移到動線交會處後,
附屬空間變成視覺與流動焦點,方便辦公
室兩邊的員工使用,增加員工交流機會。

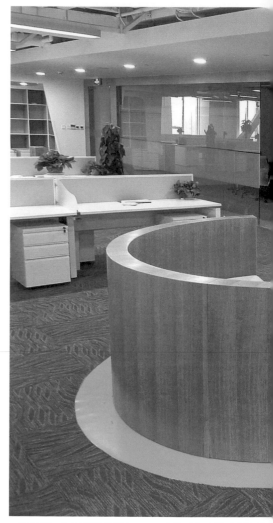

▲ 奇虎 360 北京總部以公司 LOGO 白綠兩色安排列印設備
區,並連接兩區辦公室,也促成交流在此發生。

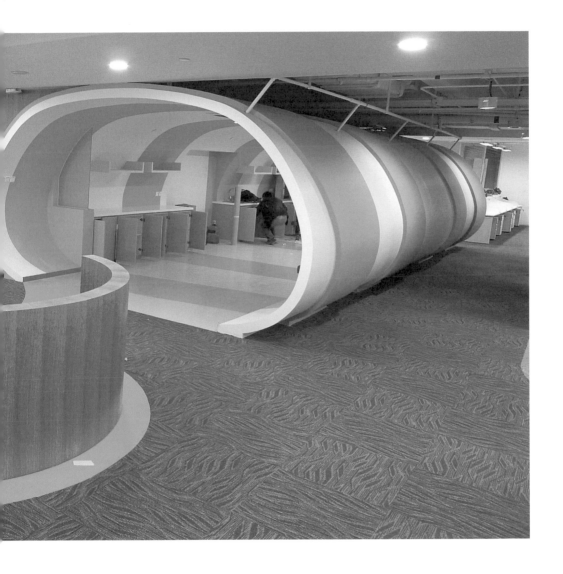

▶傢俱

既能傳遞訊息也是交通工具，

搭載視訊軟體，

無時無刻皆可傳輸資料。

智慧形椅子的出現

將顛覆下一個百年辦公間！

90 後的辦公環境在傢俱方面我發現有以下現象：三個越多，二個越少，一個重要。什麼意思？

三個越多：升降辦公桌越來越多，休閒風格式樣的傢俱越來越多，桌面插座的功能及數量越來越多。

二個越少：辦公桌子尺寸越來越小，隔屏高度越來越低。

一個重要：椅子比桌子重要。

●三個越多

這四、五年越來越明顯的一個趨勢是，可調升降辦公桌越來越多，因為健康及工作舒適度的原因，越來越多高強度電腦使用者，要求配有升降辦公桌，這種桌子的關鍵技術在電機系統及結構穩定度，隨著要求日漸普及，價錢也不再高昂，大部分老闆都願意提供這種辦公桌。

▲ 考慮健康及工作舒適度的原因，可調升降辦公桌越來越多，圖為燃燒小宇宙公司老闆辦公室。

第二個趨勢是休閒風格式樣的傢俱越來越多；Wi-Fi 普及之後，拿著電腦在任何一處可以坐下的地方辦公已經不是新鮮事，而大量依賴手機的生活習慣更強化了這個現象，甚至連「坐下」都不需要，也不一定要站著滑手機，走路時就可以邊走邊滑解決一些公事。

即使不聚在一起也能討論、工作，正是 90 後的特色。由於非固定的辦公桌／工作場所迎合了 90 後對自我及自由的追求，公司為了吸引或留住員工，自然會盡量創造符合他們期望的辦公環境，因此增加休閒空間的數量及種類。自然而然，休閒傢俱的數量也必定增加，且功能也多樣。

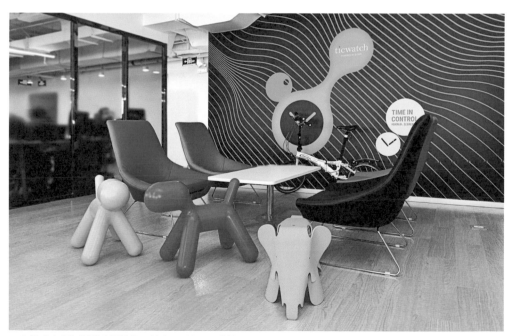

▲ 多款式多顏色混搭休閒傢俱，符合 90 後心理狀態。

▲ 沖浪板造型休閒傢俱

例如沙發、懶人椅、電動按摩椅、吧台椅、午睡床，甚至各種健身器材等等，我在設計騰訊深圳總部辦公室時，就看到每張辦公桌底下配備一張輕巧的摺疊床，方便在炎熱的南方打開摺疊床午睡，這些十年前不可能出現在辦公室的傢俱，現在卻是為了吸引 90 後進入職場的標準配備。

而且當今趨勢是辦公與休閒的界限越來越模糊，連在辦公桌旁邊都可以休息了，更何況手拿筆記本加手機在休閒區一樣可以處理公事！

第三，桌面插座的功能及數量越來越多，每個人需要插電的設備有電腦、手機（可能還 2 台）、音響、行動電源，北方辦公室用得到的加濕器，南方的小風扇等，所以一個工作位置至少得有 4 個插座口，加上 2 個 USB 介面。在無線充電還沒有普及化之前，越來越多插座及功能的桌面是無法避免的。

▲ 辦公桌面的眾多插座是為了因應越來越多的 3C 產品。圖為趣加（FunPlus）辦公室。

●二個越少

與此同時，辦公桌子越來越小，因為紙質文件減少，不再需要閱讀的面積，少了紙質檔案也代表紙張文具類的個人儲物收納面積減少了。

從我最近幾年協助業主採購辦公傢俱的經驗來看，辦公桌尺寸從每個人 160 公分 x 160 公分的 L 型桌，縮小到 140 公分 x 140 公分的 L 型桌，再縮小到 150 公分的直條桌，再縮 140 公分的直條桌，甚至有的已經縮到 110~120 公分的直條桌！

90 後的成長過程正好趕上網際網路快速發展，成人之後，他們自然很熟練的運用這些工具作為發出自己心聲的基本要求。敢說話敢要求，要平視要對話，所以設計空間時，也必須考慮如何滿足他們的「對話」需求，辦公傢俱運用上就絕對不會是傳統

那種封閉性強、不透明、150 公分高度的辦公桌屏風隔板，取而代之的是越來越低、面積越來越小，甚至小到只是桌面上一塊高度 20 公分的半透明玻璃板，很多時候其實裝飾意義大於實質功能了。這反映出 90 後希望與他人有界定區隔的自我工作空間意識，但又不希望脫離群體，能夠常與團隊同事保持交流。

隔板降低代表空間「看起來」變大了；如果走道兩邊是 150 公分的隔板，2 個員工擦肩而過時，走道需要至少 140 公分的寬度才不至於擁擠；如果走道兩邊是高度 95 公分且透明材質的隔板，則走道只需要 110 至 120 公分寬度即可。

走道變窄加上辦公桌尺寸越來越小，代表辦公室平面裡能放進越來越多的座位，使得辦公室平方公尺的效率，即單位面積能

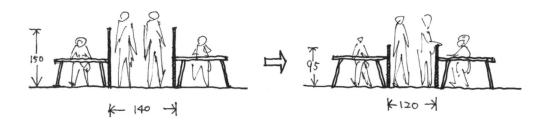

放進的辦公桌數目提高，也就是說，員工數量不變的情況下，老闆可以租更小的辦公室，達到節約經費開支的目的。

另一方面，由以上尺寸變小節省出來的空間，可以拓展至咖啡／茶水／休息區等自由空間，創造出讓 90 後員工更舒適、自由的環境情緒。

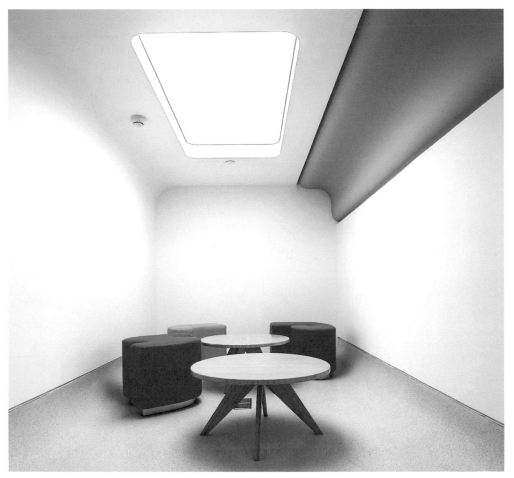

▲ 趣加（FunPlus）公司的接待櫃台，有令人放鬆的空間及傢俱。

●椅子比桌子重要

過去這一百年，打字機的出現顛覆了辦公室傢俱。因為打字機而出現的英文固定字體，催生標準規格紙張，和標準尺寸的資料夾、檔案櫃。也是為了能放置打字機，

而讓辦公桌及椅子的大小也開始標準化；電腦取代打字機後也沒有改變這樣的模式。但接下來，辦公傢俱將發生另一場革命性變化。

▲ 辦公環境多樣性的休閒傢俱，成為吸引 90 後進入公司職場的標準必要配備。

未來，實體桌機及筆記本可能都將消失不見！所有資料皆可存在雲端，AI 人工智慧透過虛擬實境（Virtual Reality, VR）、擴增現實（Augmented Reality, AR）、替代現實（Substitutional Reality, SR）、混合現實（Mixed Reality, MR）等技術，投射影像，隨時隨地都有可操作的螢幕，人們已經不需要坐在辦公桌前，只要手指在空中比劃就能辦公。這時候，辦公傢俱將面臨另外一場革命，你可以坐著辦公、站著辦公、邊走邊辦公，甚至躺著辦公也可以，辦公桌的存在與否已經沒有太大的必要，儲物櫃更是早就消失不見。

反倒是椅子變得非常非常重要，椅子的好壞直接關乎坐姿及健康，90 後的工作狀態是長時間坐著，眼睛對看電腦螢幕，加上現代人普遍有重視健康的意識，老闆也知道椅子對人體健康造成的影響，因此願意買一張比較好的工作椅給員工，採購單張人體工學椅的價錢，甚至達到單張辦公桌的三倍！

坐在先進的智慧椅子上，椅子從體重、心跳、脈搏及呼吸的二氧化碳濃度，就可以立刻感知你的身分，電腦自動將你需要的工作訊息，從雲端傳到椅子的接收器上。任何椅子都具備標準操作桿及螢幕空間投影，讓你隨時隨地處理工作，傳訊息，講電話，安排行程，視訊會議，和他人聯繫，還能監看家裡的毛小孩等等。椅子並備載無人駕駛系統，可以自動將坐在上面的員工送到需要開會的會議室，就像自動倉儲系統的取貨、載貨平臺車一樣，而且不會堵「椅」，保證準時到達。下班以後，智慧椅子自動回到設定的位置充電，第二天早上在你踏出電梯時，它已經在電梯口等待，準備好載你去工作的位置！

智慧椅子的普及，將改變辦公室平面佈局；因為桌面越來越小後，省下的空間變成越來越寬的公共走道，才能讓至少兩部或三部智慧椅子同時移動。獨立房間例如會議室的門也會變得更寬，以便容許智慧椅子的轉彎半徑！這樣令人興奮的辦公傢俱場景可不是科幻電影裡的情節，因為技術上來說都已經不是問題了，我相信指日可待也！

● HOW TO DO ？
開始設計

團隊小組討論區

●多樣化傢俱：除小組辦公桌外，另設計團隊討論位置，搭配多樣性的休閒傢俱，歡迎來坐。

●活潑的牆面裝飾圖案，成為吸引 90 後進入公司職場的標準配備。

老闆辦公室

●功能比氣勢重要：例如燃燒小宇宙的老闆辦公室這裡有升降辦公桌，尺寸比傳統

▲90 後辦公室的茶水間光線好，視野佳，輕鬆舒適的傢俱媲美星巴克。

辦公室的紅木大班台明顯小很多，無屏風桌面，並有至少三種不同的座椅式樣。

共有四種座位方式，塑造平靜舒適的閱讀空間。

圖書室

●休閒式傢俱：臺北國際基督教會（TCOC）的圖書室，不到 10 平方公尺的空間有沙發，搖椅，軟包卡座加上地毯可席地而坐，

開放工作區

●插座數量激增：例如趣加（FunPlus）公司的桌面設置許多插座，桌子為小尺寸 60 公分 x120 公分，沒有隔板。

▲ 臺北 TCOC，在這不到 10 平方公尺的空間至少有四種座位方式。

▲ 辦公桌隔板高度越來越低、面積越來越小,反映 90 後有自我意識,但又不希望脫離群體。

●頭部支撐椅:辦公椅背較高,提供頭部更好的支撐,讓坐姿更舒適,這些都是 90 後的辦公傢俱趨勢。

●桌面排列方式:面對面的整齊排列、坪效高,但視線會相對;不規則排列則是個人使用面積多,且視線不會相對,不用在意別人,也許有助於集中精神。

小會議室

●功能模糊：趣加（FunPlus）公司的小會議室，使用休閒款會議椅子，色彩強烈的牆面，裡面甚至放置瑜伽球；若無人開會也可以當做個人瑜伽室。辦公與休閒的界限越來越模糊。

●設備：會有共享的屏幕。

▲ 會議室也可以放瑜伽球，幫助員工放鬆筋骨有助頭腦清晰。

▶材料

虛擬網路的社群，

對 90 後來說才是真實世界；

想在傳統的現實世界留住他們，

最好掌握「輕、快、短」

三大原則。

如果說網際網路訓練了 90 後對話能力的廣度，那線上購物就在無形中訓練他們對話能力的深度。

因為各種通訊軟體的出現，90 後在小學甚至學齡前階段就訓練出能多方位對話的好本領；他們慣用的網購流程，更在無形中加強「對話→資訊透明度→信任度」的日常生活潛意識循環。

因為工作需要，我近距離觀察了幾十甚至上百家公司 90 後的工作狀態，發現他們在差不多一平方公尺桌子的小空間裡，可以同時進行至少十一種對話方式：操作工作軟體、檢查郵件回個信、下載資料、在網頁上搜索資訊、瀏覽 FB、Twitter、IG 上的更新、向上司報告工作進度、和同事講個八卦、等待時玩個小遊戲、和朋友傳一下 LINE、聽線上音樂或看個影片、甚至網購等。過去不允許，認為不敬業、不專心的事，對 90 後來說卻是小菜一碟！

▶ 透明輕鬆不給人
壓力的材料如
玻璃，更能符合
90 後訊息透明
度，輕，短，快
的對話要求。

▲ 主管與員工之間也要保持穿透、易見的特性，打破傳統主管辦公室隔閡性極高的作法。

●快速回應的社會關係

從另外一個角度來看，多方位對話的能力代表 90 後很早就開始「社會化」，但不是現實生活所處的社會，而是虛擬網路社群建構出來的社會，而這個社會最大的特徵就是，凡事要求輕、短、快！

輕，是因為看不到對方，在電腦或手機螢幕裡，大家一律輕鬆、平等！

短，是因為用通訊軟體聊天，所發的訊息越來越短，有時就一、兩個字！

快，用 E-Mail 溝通，可能得等上二十四小時；用 MSN 溝通，要等對方坐在電腦前，一旦下班關機，就得等到明天了。但現在手機可隨處上網的時代，人跟人之間沒有界線，不管在哪裡、不論在何時，立刻就得回覆，沒有任何理由！

●材質的選擇

敢說話敢要求,要平等要對話,當設計空間時必須考慮如何滿足 90 後這些心理層面的需求時,材料運用上就不適合再採用傳統那種封閉式牆體的獨立房間,或是充滿各種為了展現老闆高不可犯地位的石材線條、紅木等等厚重材料;而是透明、平易近人、輕鬆不給人壓力的材料,比如玻璃,就更符合 90 後資訊透明及輕、短、快的要求。

我在幫人工智慧公司「出門問問」設計北京總部辦公室的時候,這間公司的員工都非常年輕,CEO 李志飛就親自要求,辦公室的會議室越透明越好,因為他要讓每一個同事都知道對方在做什麼。

甚至主管會議室也是全透明的玻璃,理由同上。而且如此一來,員工的工作若有問題,一抬頭看就知道他在哪裡,可以很快找到他,完全保持無障礙視覺,進而促進具體的口頭對話。這就是 90 後的對話特性反過來影響公司對材料選用的例證。

不虛偽的 90 後,也相當能接受材料天然的本色,原木或木飾面等天然顏色肌理給人自然溫暖的感覺,而棉麻質地、布藝軟包或硬包,也給人輕鬆舒適的感覺;這些材料都是可以讓 90 後更能沉澱他們工作狀態的辦公室。

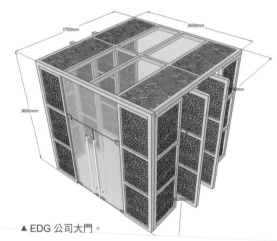

▲ EDG 公司大門。

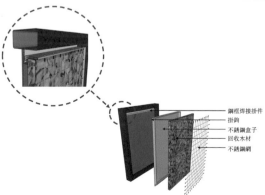

鋼框焊接掛件
掛鉤
不銹鋼盒子
回收木材
不銹鋼網

▲ EDG 公司大門用回收木材施工大樣圖。

◀EDG 公司大門由廢棄回收木材製作。

●真實面對自己的風格

真實面對自己是 90 後的基本個性,所以也
能接受真實建築結構原本的樣子,噴塗成
白色、灰色或黑色的工業風流行,也可以
說明這種現象。

90 後寧可有一個更高挑的空間感,而不是
加了一層礦棉天花,把空調管、強弱電管
橋架等隱藏在裡面,換來一個壓抑的,可
能只剩 260 公分高的天花板。工業風一方
面節省一筆工程費用,同時也減少材料的
使用, 是環保的一種表現。

▲ EDG 重複拆卸組裝會議室。

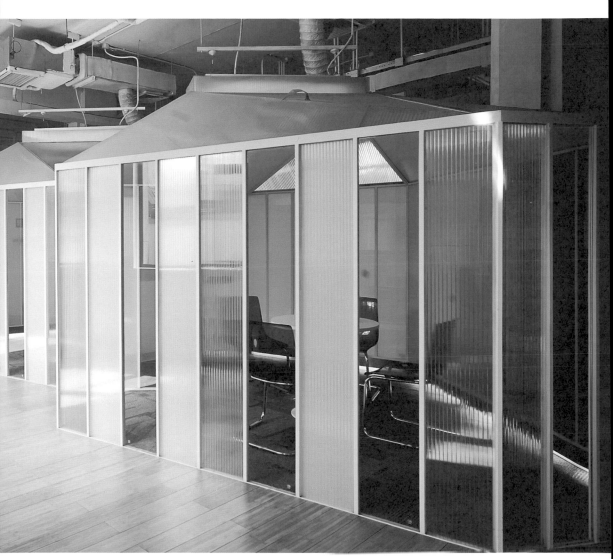

▲ 工業風免去做天花板的工程費用，同時也減少建材使用，符合環保理念。

●未來的材料

柔性玻璃，更輕

「可彎曲的玻璃」已可見於電子消費性如手機產品上，在未來，透明玻璃甚至可以做成類似卷材地毯，搬運到工地組裝成玻璃隔間；搬遷時拆卸下來，運到新辦公室打開，又能重複使用。

向生物體學習，更短

因應各界普遍對環保的重視，在建築物及室內使用環保材料已經是必然而不只是一個選項了。但現階段環保材料還是「死」的，未來會出現「活」的材質，例如從貝類殼為靈感出發，一種自生性高的強度石膏板牆！

貝類生物的外殼是就是牠們的家，是保護牠們不受外界攻擊的重要「牆壁」。美國麻省理工學院的科學家證實，相同厚度的貝殼與人造碳酸鈣相比，可以達到後者抗壓力的 500 倍以上，如果把這種結構應用到其他新材料的工藝製作中，可以大大提高韌性和抗壓力。

貝類本身非常柔軟，如何製造出這麼硬的殼呢？

原來牠們吸收溶於水中二氧化碳的碳酸離子與鈣離子，再經由鈣化作用發展出保護牠們的外殼。所以，我們如果可以找出其中關鍵的生成轉化因素，只要水中打入二氧化碳（咦，這不就我們喝的汽水嗎？）再加入貝殼生成因素，就可以自動變成高強度石膏板牆了。這就是「更短」的材料，亦即只需要短短少少的原材料，便能自我生長到預定的尺寸大小。

這樣的生長過程必須結合二氧化碳的碳酸離子，因此也可以大大減少二氧化碳的排放量，具有碳封存環保的成效。這種材料還有一個好處，就是它有自修復的能力，擁有結構上自我癒合能力的智慧材料，能修復由於長期的使用所造成的損害。

總而言之，輕量、會呼吸、自我修復的材料，說明下一代的室內環境就是「類生物」。不同於二十世紀這個充滿化學、碳、鋼鐵的世紀，二十一世紀是一個生態世紀！

▲ 流動、虛實交替的設計手法符合 Z 世代腦中網路與真實世界交替的想像。

▲ 透明網狀擺脫辦公室的沉重壓迫感。

3D 列印立體空間，更快

想像一下，未來室內裝修工地現場一塵不染，看到的是一台一台 3D 列印機器人自主性的在工地遊走，列印隔間牆。

3D 列印建築物及室內傢俱這幾年在世界各地都有完成案例，而首座功能完善的 3D 列印辦公大廈，更在 2016 年 5 月於阿聯酋杜拜開幕。這棟商業大樓由中國盈創建築科技公司負責 3D 列印，並在英國和中國進行可靠度測試，由 Gensler、Thornton Tohomasetti 和 Syska Hennessy 等設計公司共同合作完成。

阿聯酋內閣事務部長 Mohammed Al Gergawi 在開幕典禮上表示：「3D 列印技術可將建築時間縮短 50% 至 70%，同時節省 50% 至 80% 的工作力成本」。

註：資料來源：Gensler Completes the World's First 3D-Printed Office Building https://reurl.cc/arqQ94

這個已經越來越成熟的技術除了以混凝土為材料，未來還將發展出更多樣化的列印材料，譬如現場列印可以替代玻璃例如樹脂類的透明材質，現場列印室內隔間牆等等。

科學家預想未來，地球人向移民到另一個星球，也是在外星球收集當地的冰、氧化鈣（生石灰）和土壤混合物，以 3D 列印蓋出建築物。

● HOW TO DO ？
開始設計

獨立辦公間

●可拆式：臺北「百年好合」集團的辦公室，模仿可彎曲玻璃做法，類似卷材地毯的透明玻璃可以快速組裝成玻璃隔間，搬遷時拆卸運到新辦公室，又能再次組裝使用。

●透明的材料：連主管辦公室都一目了然，即使是位在團隊成員的中心點，主管也必須適應這樣的管理方式。

茶水間

●材料本色：90後對材料天然本色的接受度相當高；例如工業風，FSC認證原木條格柵牆面，木地板，加上原木格柵篩過自然光投射在地板的光影效果，臺北 TCOC公司的茶水間即是用這些材料，創造屬於90後的休閒空間。

●色彩豐富：看氣氛需要。色彩接受度比以前高很多，具多樣性。

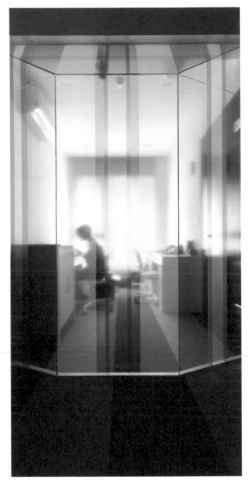

▲ 透明玻璃打開、攤平、拼接，組裝成玻璃隔間。

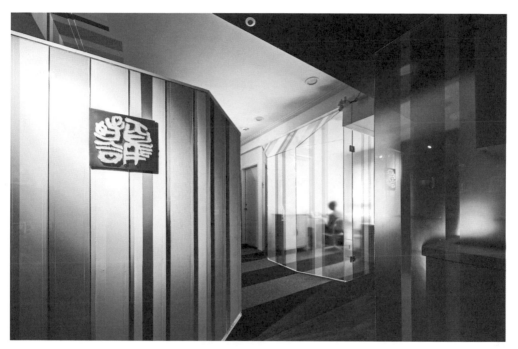

▲ 臺北百年好合公司透明的材料配合 90 後透明的管理方式。

▲ 獨立辦公室彩色可拆卸玻璃牆面施工圖。

電話間／會客室

●互不衝突的材料：顏色肌理＋半透明感，快速生長材料竹木地板的天然顏色肌理，給人自然溫暖的感覺；透明玻璃加半透明PC板用鋼管的組合，給人輕快的感覺。

●需要一點點隱私。

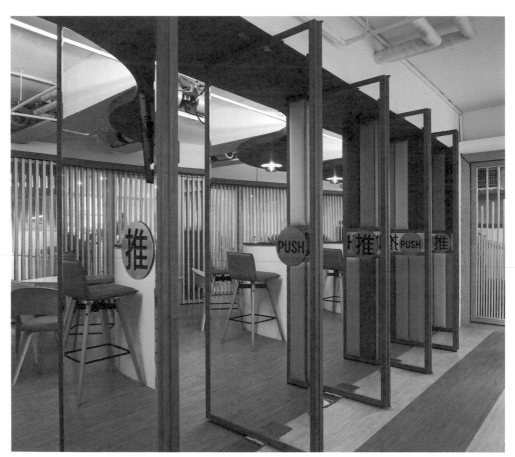

▲ 原木或天然顏色肌理給人自然溫暖的感覺，而棉麻質地也給人輕鬆舒適的感覺。圖為臺北 TCDC 吧檯休閒區。

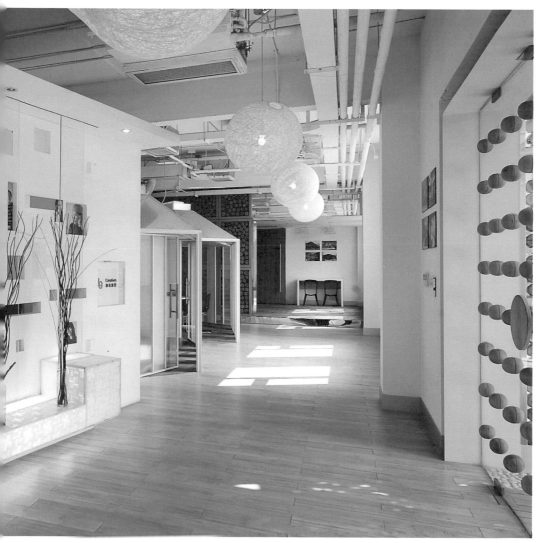

▲ 充足的自然光線和真實的材料可以讓 Z 世代的辦公室感覺更接近他們的內心狀態。

▶ 燈光

擬定色彩計劃，傳達 Z 世代後快樂

有活力的特色，搭配最新科技，

讓燈光不再只具照明功能，

更能傳輸資料、預見未來

在考試制度盛行的教育環境下，只要考試不考的，老師就不會教，學生自然也無心學。其實，室內設計領域在辦公環境空間也有類似的因果關係，其中的燈光及飾品尤其明顯：只要不影響辦公環境的，業主就不會特別出要求，設計師就不會主動思考。但 Z 世代後的辦公室環境出現了轉變！

●燈光的重要性

很多人都認為裝修主要是選好傢俱和建材，卻往往忽略燈光的搭配。要知道，室內裝飾的任何效果，最後都要在合理搭配的燈光映襯下，才能彰顯出來，柔美的燈光搭配能在視覺上傳達重要觸覺感，但是很多業主裝修時，根本不了解環境中的燈光如何搭配，以及室內燈光設計要點，尤其辦公空間的燈光幾乎談不上「設計」，只是

將天花板作為「一馬平川」（一望無際的）安裝日光燈或 LED 燈盤了事。

這在幾年前網際網路還沒有普及時，可以說是被大家認可的標準做法，但是 90 後，網際網路主導的辦公室，要求的是變化與靈活性，並在一定程度上主宰、影響辦公模式。現在的辦公室不再只是員工埋頭苦幹、完成工作的地方，更多時候是個交流中心，是員工之間、員工和客戶之間溝通和交換訊息的場所。在辦公室的每個行動，操作電腦、書寫文件、閱讀資料、打電話、開會等，都有各自的視覺要求，必須搭配不同的燈光設計。

▲雲朵造型吊燈搭配玻璃屋會議室。

●光線與顏色

光線與色彩是一體兩面,有光線才看得到
色彩;既然如此重要,在處理空間設計時,
自然必須擬定色彩計劃。

但是在我的經驗中,不是每個業主甚至設
計師,都知道色彩計劃的重要性。

▲「燈光」不該只是辦公室的配角。

▲ 以企業形象來設計燈具,也能產生企業主希望傳達的公司情緒。

90 後的特色就是快樂、有活力。研究也表明，90 後「忠於自我，更注重個性」。代表在有著明顯群體特色的同時，他們也接受並希望展現出與眾不同的個人特質，群體與個人並存且不矛盾。

既然快樂、活力、群體與個人對 90 後都這麼的重要，所以做出符合這些特質的色彩與照明計劃，是我替他們設計工作空間時，一定會考量的部分。

●光的觸覺

就像各種裝修材料有不同的質感，帶來不一樣的觸覺，各有合適的運用場所，光線也是如此。光的觸覺跟光線調性有關，考量的是人和空間的關係。比如過去醫院的燈光大部分是冷色調，現在有些已經調整為暖色調，醫護人員的服裝也從綠色改為粉紅色或淺黃色，為的就是要讓病人有溫暖、被保護的感覺。

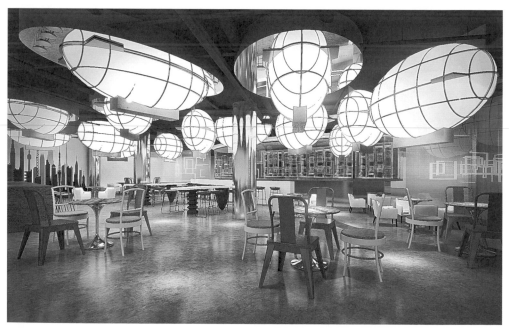

▲ 途家公司的茶水間，以飛船造型吊燈，隱喻旅遊公司的特色與文化。

公司的生產力有賴於員工的工作效能，因此一般辦公室都為了能達成作業最優化來設計。如果只是為了亮而亮，所有的空間做得亮堂堂的可能會覺得第一眼很吸引眼球，可是這樣的光線很單薄，空間沒有厚度且缺乏立體感，並不耐看，這是辦公室燈光設計的一大盲點。

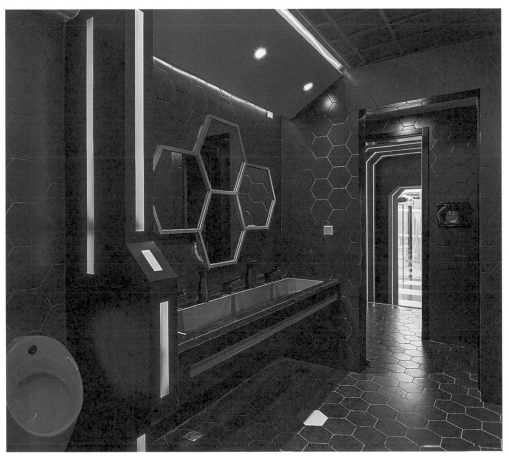

▲ 燃燒小宇宙的男性洗手間為冷色調，從內往外看，多元的燈光讓空間有豐富立體性。

●燈光設計要點

跨界

不同功能的空間,要考慮不同的燈光設計;
過往見於家庭或招待會所的裝飾性燈具,
也開始出現在辦公室環境裡。

以前辦公室總是燈盤加筒燈固定在天花板
上,樣式單調沒有變化,但現在會將許多
造型的燈具,放在辦公室搭配不同功能空
間,讓氛圍多樣化、自由,更達到美化環
境的功能,這是燈盤達不到的效果,也符
合喜歡不同情境的員工。

出門問問總部的接待櫃台、會客室,就採
用鹿頭燈;燃燒小宇宙也用燈光營造具太
空感及未來的氛圍;百度北京總部園區大
堂方案用的巨型拉膜吊燈造型,來自百度
的 LOGO。利潔時北亞洲及中國總部辦公
室的接待櫃台區,頂燈造型是等比例放大
的利潔時 LOGO,燈光設計已融入整體空
間,更能表現企業文化。

辦公桌不靠窗

窗戶邊的位子已經不是 90 後的首選。過去
辦公室靠窗的位子比較能得眾人青睞,但
現在因為大家上班幾乎是全時間在用電腦。

▲ 家庭或商業空間裝飾性燈具跨界出現在 90、00 後辦公室環境裡;注意這三間會議室用了三種不同的吊燈。

窗戶的自然光會讓螢幕反光，造成視覺上的不舒服。即使是坐在靠窗位置，員工也必須拉上窗簾。加上靠西、靠南的窗還有西曬問題，更造成工作環境的不舒服。

因此，這幾年，我所規劃的各類辦公環境，靠窗的位置多已更改，成為大家都喜歡用的休閒區。

指向未來的三束光

●虛擬之光

VR 和 AR 的普及，未來辦公室可能連實體照明都不需要了，因為連「光線」都可以虛擬！

想像你戴著透明輕巧的 3D 眼鏡，坐在茶水區的智慧椅子上，區域照明只需調到最低照度，而你所「看到」的，是一間燈火通明的會議室，你的老闆及其他同事也看起來真實無比，但其實一切都是在你的眼鏡上虛擬出來的。這都拜「光場」（light field）技術的發展所賜，通過微透鏡陣列片，不僅可以看到真實的世界，還可以添加虛擬的物體，營造虛擬場景和真實場景充分融合且逼真的全像攝影（Hologram）世界。

光場技術的終極目標，是讓佩戴者能持久自然地觀看，融合數位技術與人們生活，徹底改變人與數位世界互動的方式。有可能顯示出亮度跟自然物體一樣的虛擬物體，因而做到分不清真實和虛擬。

若如此，辦公室面積將減少到微乎其微，因為只要戴上光場眼鏡，到處都可以是辦公室！

註：資料來源：〈你所不知道的 VR 虛擬現實，究竟是什麼讓 VR & AR 飛速發展？〉https://reurl.cc/4Rrkjv

▲ 出門問問總部接待櫃台與會客室的壁燈，在以前多是餐廳、招待會所才會用的鹿頭燈。

● Li-Fi 信號之光

以光線為媒體傳輸 Wi-Fi 訊號,在技術上已經可行,並實現單向發送訊號的商業化。

我們經常說的「光通訊」(Visible Light Communication, VLC),又稱「可見光通訊」,是利用可見光波段作為資訊載體,在光線中直接傳輸信號的通訊方式。 2011年,德國物理學家哈拉爾德·哈斯(Harald Haas)和他在英國愛丁堡大學的團隊發明這種專利技術,利用閃爍燈光來傳輸數位資訊,即 Li-Fi(Light Fidelity)。

可見光對於人類來說是綠色、無輻射傷害的一種物質。因此用它作為無線通訊的媒介對人類發展來是更健康的方向。同時,光通信能降低耗能,因為不需要建造基地台,因此更加環保,未來實現商業化應該不遠矣。到時燈光設計不只是光線還加上資訊,任何有光的地方,都可能成為潛在的 Li-Fi 數據來源。

註:資料來源:維基百科〈光照上網技術〉條目。〈Li-Fi 會替代 Wi-Fi 嗎?這篇文章幫你揭開 Li-Fi 技術真相〉https://reurl.cc/O1M2Yv

Li-Fi 的速率將達到每秒 400 Gbps。相信在不久的將來,只要有光的地方,就能高速上網。當 90 後坐在智慧椅子上,Li-Fi 讓你隨時隨地處理工作、自動導航將你載到會議室開會,或茶水間喝杯咖啡。奧地利照明公司 Tridonic 的亞太區研發總監 Tjaco Middel, 曾在 2019 年表示:結合感測、控制及網路的智慧聯網照明,可依據人類心理/生理需求或被照物,自動調製出最舒適的色溫及亮度照明。照明不再只是發光,更能傳輸數據、實現未來。

註:資料來源:〈照明聯網、健康照明成主流〉https://reurl.cc/exz0VW

●生物之光

「生物發光」(Bioluminescence)是個有趣的大自然現象。麻省理工學院(MIT)利用螢火蟲發光原理,成功研發植物照明技術,讓植物可以自動發光照亮黑夜,並維持十幾天完全不需要插電。2017 年並在西洋菜裡置入讓螢火蟲的發光的物質:螢光素酶(luciferase),成功打造出可以發光的植物。

MIT 表示,人類的照明占全球能源消耗的 20%,每年產生 2 億噸二氧化碳。因此,

若發光植物得以量產，將可以取代多數燈具，降低全球碳排放。

未來，發光植物研究團隊會研究向植物注射奈米粒子的新方式，讓植物在整個生命週期都可發光；此外，團隊也會拿樹木等大型植物做實驗。或許在未來，馬路就沒有路燈，而是一個個發光的行道樹，在深夜中指引歸人回家的道路。

聖誕樹也不再需要加掛燈飾，因為聖誕樹本身就會發光了！

註：資料來源：
〈Engineers create plants that glow〉https://reurl.cc/R4qKRx

想像一下，辦公室植物＋環保＋燈光一體化，由於這個科技，未來肯定充滿綠色的光明。

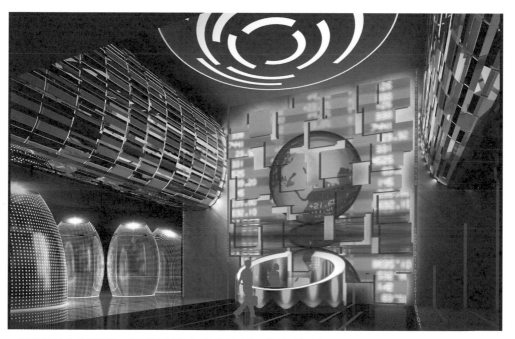

▲此圖顯示未來發光科技：利用光場技術看到虛擬逼真的全像攝影世界效果圖，牆壁顯示螢幕使用 Li-Fi 傳輸信號，左側蛋型空間的光線是用生物發光。

● HOW TO DO ？
開始設計

主入口大廳

● LOGO 成為燈具：百度北京總部園區大廳及利潔時北亞洲及中國總部入口，用等比例放大的 LOGO 為主燈具，既有照明功能，量身訂作的造型又能讓燈光設計融入企業文化與視覺形象，清楚定義空間歸屬。

● 亮度：會比正常光亮 30%，因為是企業第一印象，要讓人感覺振奮。

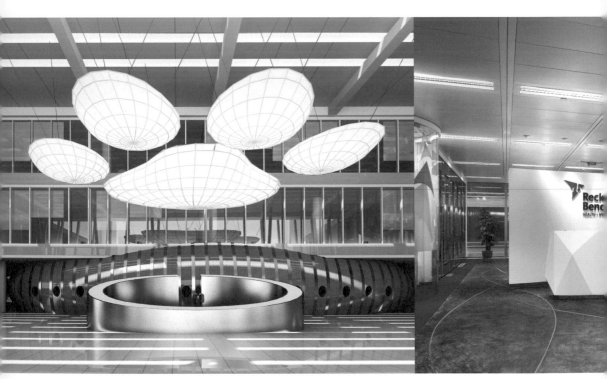

▲ 百度北京總部園區大堂方廳的巨型拉膜吊燈，來自公司 LOGO 造型。

▲ 接待櫃台區的頂燈造型是等比例放大的利潔時 LOGO，接待櫃台桌稜線造型，也同樣取自 LOGO 風箏的銳角形狀。

開放辦公區

●天地上下對稱的設計：跨界燈光設計；
將太空銀河螺旋雲系，及八大行星吊燈做
成天花燈光照明，辦公桌佈局也對應天花
同心圓，用弧形放射形狀擺放。

連地面 PVC 地板也對應天花及辦公桌，同
樣是同心放射狀圖案。

●亮度：平均燈光度會比較暗，桌面上提
供個人使用燈具。

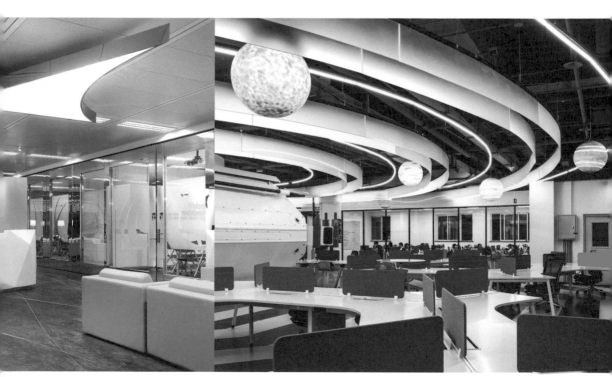

▲ 燃燒小宇宙的衛星運行環形軌道燈天花板，
　 及八大行星燈。

洗手間

●連結主題設計：洗手間在過去絕對屬於最不被重視的空間之一，但在注重顏值的 90 後眼中，卻是非常重要的地方，因為他們會來這裡整理衣冠面容。

燃燒小宇宙辦公室的女用洗手間用點狀、線狀、面狀燈光，塑造了一個太空科技感十足的場景。

●燈光位置：女生的洗手間要有補妝的地方，燈光就要更亮。鏡子也要有燈光。

▲ 燃燒小宇宙公司用燈光營造快樂有活力的空間色彩及照明，粉色未來科技感女生廁所。

機房

●展示形：機房同樣是過去最不具設計感的空間，但現在，機房卻好比是整個企業的大腦。

既然如此，就應該加入最新科技、最超前的設計觀念，讓機房成為企業展示未來發展的地方。這裡提出機房概念設計：利用光場技術看到虛擬逼真的全息世界場景，顯示幕用 Li-Fi 傳輸信號，並用生物發光作為光源。

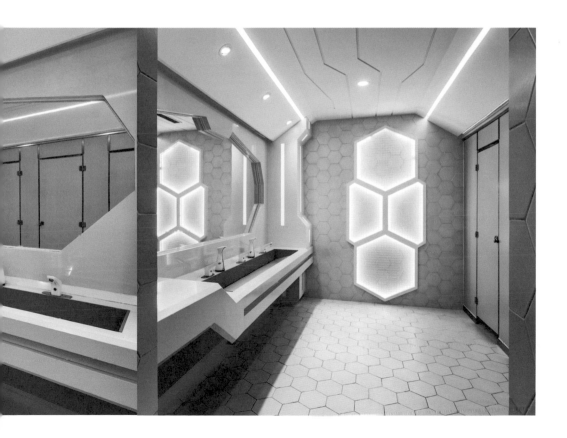

▶ 飾品

智慧 3D 飾品

將成為辦公室最佳配角，

是除了員工以外的最重要角色，

再也不會出現辦公環境不重視

→業主不要求→設計師不思考

的「三不現象」了。

除了燈光外，辦公環境設計裡最不受重視的應該就是飾品了。但 90 後的辦公室環境出現轉變，甚至有可能在未來，整個工作環境中有飾品之處，都是 90 後最喜歡駐足的地方！

我們先看看目前工作環境飾品的情況。

● 飾品是空間的精神

空間功能不一樣，飾品的種類也不一樣。五星級飯店、高級招待會所需要靠飾品也就是軟裝，來定義空間的個性。但在辦公環境裡，「功能」是最重要的，所以不用像上述地點放置那麼多飾品，但不代表完全不用裝飾性的東西。

適當的飾品在提升辦公環境上有畫龍點睛的效果，傳統泥塑工藝流傳一句話：三分骨七分畫，意思是當泥塑的泥胎捏塑成型時，只算是完成 30% 的工作，之後的彩繪佔了 70% 的重要性！飾品之於空間的重要性，就像是彩繪之於泥塑的重要。而且以前那種視覺單調、沒有創意的空間，已經不能滿足 90 後的辦公環境需求。

最簡單不需要花到業主額外費用的裝飾方法，就是允許員工自己佈置桌面環境，這也是讓員工在開放辦公區強化「個人領域」的一個好方法，缺點是如果控制不當，會讓辦公室看起來很雜亂。

▲ 員工裝飾自己桌面環境，好處是強化「個人領域」，缺點是如果控制不當會讓辦公室看起來很雜亂。

▲ 接待區的各色小飾品可以傳達企業人文、生活感的一面。

▲ 小天使壁飾是象徵新人的婚禮是被祝福的，傳達喜悅的情緒符合臺北百年好合公司文化。

●飾品要能展現企業文化

適合辦公室的第一個飾品，就是「環境圖案設計」（Environmental Graphic Design）。在國外，環境圖案設計已經是一門專業，但在兩岸三地還是平面設計其中的一環。

我設計的趣加（FunPlus）遊戲公司總部，將大型圖案與企業文化做出完美結合；辦公室不同的角落用趣加出品的遊戲畫面裝飾，將手機、電腦螢幕裡的遊戲場景 1:1 放大，變成真實的傢俱及空間環境，使辦公室看起來更像遊戲場，而不是一個工作的地方，希望可以讓員工產生更多創意的辦公室。

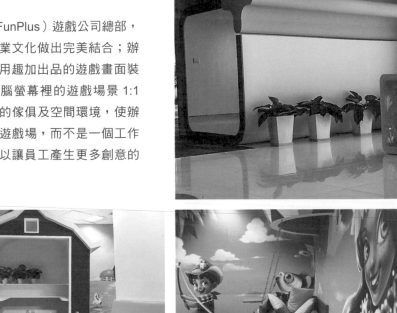

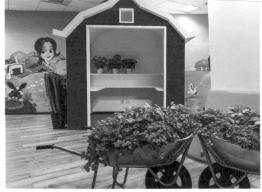

▲ 遊戲場景 1:1 放大成為真實的傢俱及空間環境。

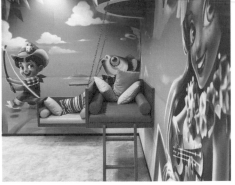

▲ 辦公室不同的角落，用趣加出品的遊戲畫面裝飾，成為環境圖案。

▲ 趣加（FunPlus）遊戲公司總部的接待櫃台，結合大型圖案與企業文化。

另外一個有裝飾性效果的是「標識設計」，Signage Design 過去也相當不受重視。

好的標識設計，不光是提供方向感的功能，也不只是掛一個牌子，上面寫著「會議室」、「經理室」這麼簡單。現在的標識設計已經與環境圖案設計融為一體，大到可以佔據整個牆面，甚至延伸到地面或天花板，作為整體空間設計的一部分。

放大的標識功能圖案與人的行為、動作結合，在空間中既有裝飾效果，又兼具功能意義，兩全其美。

●未來飾品：智慧互動

說到飾品，不管是畫作、雕塑、擺設、花藝綠植或環境圖案，基本上皆以靜態方式呈現，但因為 90 後變化多端的特色，有沒有可能從傳統靜態飾品，變成可以「互動反應」的動態方式呢？

靜態裝飾品雖然能夠提升辦公室氣質，但如果是可以和人們產生互動的飾品，肯定更符合 90 後凡事要求對話、強調自我個性的特色。發光塑膠、仿生材料和智慧凝膠（Smart Hydrogel Functional Materials）的發明，讓這一切成為可能，同時還能擺脫傳統 LED 類顯示屏體積龐大、搬運不易且需安裝散熱的限制。未來是塑膠機器的時代，手機、電腦都將會廣泛應用廉價塑膠晶元，而顯示器部分則採用發光塑膠，性能更勝過液晶顯示。

能照亮整間屋子的可摺疊塑膠薄片將代替傳統發光體，結合仿生章魚聚合物可作為人造色素細胞，將光波轉為電信號，使用熱敏感材料，在數秒之內達到顏色轉變。

註：智慧高分子凝膠由三維高分子網路與溶劑組成，透過分子設計和有機合成的方法，賦予材料更加高級的功能：如自修與自增殖能力、認識與鑑別能力、刺激回應與環境應變能力，調整姿態造型等。資料來源：http://www.texleader.com.cn/article/29092.html。

尺寸小到桌上配件、一幅掛畫，甚至也可以大到整面牆壁。將此原理嵌入或吊掛在辦公空間及牆面，並以網路方式連至人工大腦智慧感知系統。

平時看起來只是單純顯示靜態圖案，裝飾環境的畫作，將變成一張具有表情的「臉」，可以感測到四周員工的體溫、光影變化，加上人臉識別，利用神經學習感知經過員工的情緒狀況，並主動對話：

「小張早，你今天看起來精神不錯呢。」

「Cindy 還好吧，怎麼感覺妳血氧不足，是不是太累啦？」

「總裁午安，小張已經將提案放在您桌上了，預祝提案成功！」

由此不難想像，未來一個小小的互動飾品將能扮演調整「辦公空間情緒」的角色，提高愉快工作的心情，增加人與人互動機會，無形間加強了公司氣氛。

其他功能性圖像演示，例如公司的政策宣導，活動提醒，重要事項通知等等，更是輕而易舉。

▲ 飾品也能反映設計者的期待與氣氛。

● HOW TO DO ？
開始設計
主入口

● LOGO 具有裝飾功能：辦公室、裝飾品與企業形象，三者完美結合，當員工或訪客走進辦公室時，馬上就能感受到公司文化特色，利潔時辦公司入口玻璃門貼有公司 CI 形象圖案，也用人造石材料訂製 LOGO 形狀的大門把手。

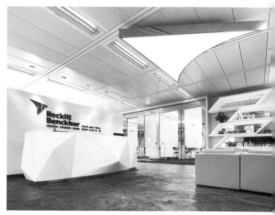

▲ 利潔時辦公室接待櫃台等候區的置物架，
也取自 LOGO 風箏的銳角形狀。

走道空間

●走道設計：辦公室的走道常常只是用來張貼公司公告文宣事情，是很容易被忽略、剩餘的無聊空間。

趣加（FunPlus）遊戲公司總部，將手機電腦螢幕裡的遊戲場景 1:1 放大，成為真實傢俱及走道牆面裝飾畫，讓這段空間變得有趣，使得員工願意停留成為非正式討論空間，增加辦公室空間利用率，是支援性設備的區域。

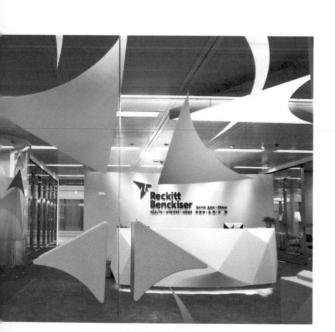

▲ 利潔時連公司入口大門把手都是 LOGO 形狀，
結合公司文化特色。

▲ 利用 LOGO 的風箏飛翔圖案，從地毯延伸到玻璃牆面，圖案就是環境的一部分。

等候區

●材料 + 圖案：傳達企業精神：摩托車騎士
是享受陽光，森林，原野，大自然的一群人，
他們的世界在兩個輪子底下轉動。

寶馬 BMW 摩托車亞洲旗艦展廳及辦公室的
等候空間，設計師用不加修飾的天然材料、
環保回收的廢舊原木，堆積而成的世界地
圖，以水泥板為背景牆面，突顯材料自身個
性及綠色環保、健康自然的設計概念。

▲ 想像一下，牆壁上的木塊裝飾品是用智慧高分子凝膠做成，可以調整姿態圖案，這是未來會出現的飾品。

▶環保

進入一間

有愉快氣味記憶的辦公室，

把疲勞的心留在外頭，

這樣開始的辦公環境，

絕對極具效率！

隨著環保意識的提高，室內空間的設計也開始著重對這方面的要求，辦公環境自然不例外。尤其 90 後習慣在網路上唾手可得各類科普知識，對辦公裝修材料的環保性，一般都有基本概念和要求。

浩騰媒體在 2016 年 10 月發佈的〈開始影響社會的 90 後〉報告提到，在提倡可持續的生活方式時，達 57% 的 90 後願意為了讓環境變得更好，而改變生活習慣。辦公室環保綠色可以分為二部分來談：一是看不見的環保，二是看得見的環保。

●看不見的環保

指所有建築裝飾主材輔材的環保性，在材料出廠前就已經決定了，現場無法用肉眼判斷是否達到環保標準。

既然現場無法判斷，只能依賴材料認證機構替消費者把關。最近十年，國外環保觀念已經從單純的物料環保，走向產品全生命周期環保的 LCA。

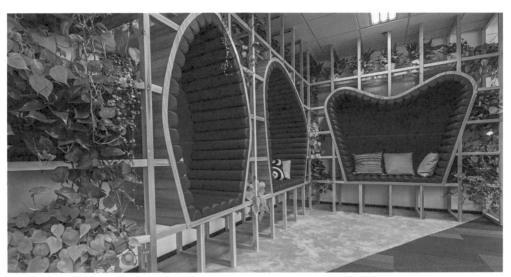

▲ 用原木格架搭建的會面點，能看得見、摸得到的環保，簡單說就是空間裡綠色植物的運用。

整體而言，一般人最常提到的還是裝修後空氣中的「氣味」，即甲醛含量， 一般人只要聞到不好的氣味，就會習慣性的說「甲醛超標」，其實一個剛裝修完的空間，多多少少都會有各種新材料散發的氣味，和甲醛含量是否超標並無必然關係。

我曾經親眼看過一個老建築改建，才剛剛裝修好並且得到美國 LEED 環保金級認證，也做了空氣檢測沒有超標，但是僅僅因為有人對辦公室裝修「氣味」不滿意，部分員工就帶防毒面具型的口罩上班以示抗議，十足體現出 90 後个懼怕表達意見的個性。

● 看得見的環保

指眼睛能看見、摸到的環保，具體來說就是空間裡綠色植物的運用。

傳統的辦公室綠植只是點綴性的擺設，散佈於空間不起眼的角落，甚至只是個跑龍套的，填塞無用轉角空間的路人甲，不會當作主題或視覺焦點規劃。

但 90 後的空間，綠植傾向於集中化、主題化，從跑龍套的一躍成為第一男主角，垂直綠化牆就是很好的例子。

垂直綠化牆

為了能增加植物栽種面積,並節省空間而研發出的植栽方式,垂直澆灌系統是關鍵技術,現在成本已漸漸下降。

因為氣候關係,南方炎熱地帶比較容易維護垂直綠化牆,北方冬天乾燥少雨,難以維護度,相對之下需要更加用心,才能保持綠意與美觀。

廢棄物再利用

在 EDG 裝修工程公司,我將該公司廢棄不要的硫酸圖紙回收整理,然後有序列的懸掛起來成為漫反射天花燈飾,既達到環保 reuse 廢棄材料再利用,還可以體現工程公司的企業特色。

▲ EDG 公司咖啡茶水休息區用回收硫酸圖紙做天花,也可以拆卸組裝異地再重複使用,綠色環保。

地球大自然的法則循環不只、生生不息，在生態資源系統裡，每種生物的廢棄物都會轉變成另一種生物的營養來源。

工業革命以前，不管是東方或西方，世界各地的建築物及室內人造環境建設材料都是取材自大自然，來源於大自然；有機物例如木材，棉麻布料皮革等，無機物如鐵銅錫金屬類、礦物類的石材等。

即便天災人禍，建築物毀壞棄之不用，所丟棄的建築室內廢物也是來自於大自然，還原降解於大自然。

▲ 回收硫酸圖紙井然有序的懸掛起來，成為朦朧美感的漫反射天花裝置。

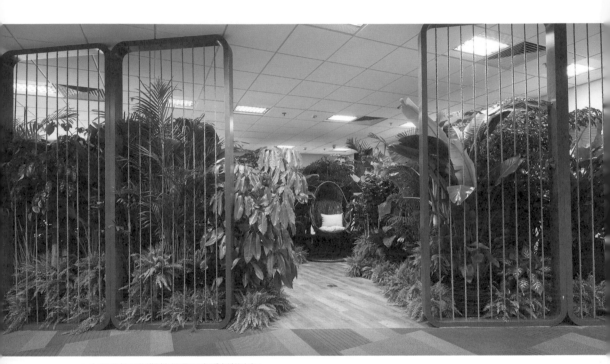

▲ 木質地板及鞦韆椅供員工享受新鮮空氣。

從地球永續經營的角度來看，任何人造物使用的結束，都應該是部分回收再利用，形成產品自身小範圍的生命週期循環，丟棄的部分可以在大自然降解成無害物質，回到自然界的懷抱裡。

每一段過程都能創造出更多價值，不斷加入更多元素到這個循環，讓廢棄物從線性轉變成封閉式的循環，創造出價值，就像是自然生態一樣，存著許多的共生關係，彼此合作所能達到的效益，會比相互競爭來得更高、更長遠，長期下來能增加多樣性和適應性。

有氣味的辦公室

氣味會引起情緒反應。同時，氣味也可以存在腦子裡或心裡，變成隱性記憶。走到百貨公司，一樓化妝品專櫃瀰漫的的香水味，勾起愉悅想購物的心情；進入圖書館，紙張油墨的氣味讓人不自覺沉澱下來，想安靜閱讀。回到鄉下老家，泥土青草的氣味讓我們打從心裡放鬆，彷彿時間也慢了下來。

在辦公室裡面，是否也可以創造出屬於該企業特殊的味道呢？這應該是一個能激發人努力奮發、進取的氣味，每天若有似無的被這款味道圍繞成為隱性記憶，以至於每當聞到這氣味就有愉快的精神，就想努力工作。

向大自然學習

我常在工地看到拆除裝修的材料，因為無法回收而造成環境二次污染。作為設計師，我們應該要向業主提供自然、可降解的材料，這也是我們的責任。向大自然學習，用大自然方法解決問題。非洲有一種納米比亞沐浴甲蟲（African Stenocara Namib Desert beetle），大霧來臨時，便充分利用自己獨特的背部，讓身體 45°

倒立低頭，迎風讓霧中微小水珠凝聚在背部微小凸起上，然後順著慢慢流下，滾到甲蟲的嘴裡，從中獲取水分。2011 年加拿大科學家團隊模仿這種甲蟲，發明一種捕捉空氣濕氣的網：霧水收集器（Fog collectors）*。

註：是長 13 英尺（3.96 公尺）、寬 33 英尺（10. 06 公尺）的網，可收集 249.84 升的水，足夠一家人使用。資料來源：https://reurl.cc/V6MXXb。

霧水經由金屬捕霧網流入水槽，通過小管子流入容器裡，這種水非常純淨，無需過濾。在南美洲秘魯、以色列、尼泊爾、海地等沙漠地區推廣使用，不用電力也不是一次性的消耗，幾乎解決所有問題。

對於未來，我們應該利用科技去恢復那些傳統、古老、自然的方式，讓人類生存得更環保、更節能，打造出一個更適合人類居住與生存的環境，這樣才是值得期待的未來。科技發展的確有其便利性與效能性，但更需要考慮到對環境的影響，才能產生負責任的正面效益。如果我們想要避免像科幻電影那樣，因為地球被人類破壞而成為不毛之地、資源殆盡，只好移民火星；那我們現在就必須從觀念上有所行動與改變。

● HOW TO DO ？
開始設計

辦公室主入口

●引起共鳴：EDG 公司入口大門，是用回收廢棄木材做的旋轉門及天花板，作為風除室，地面是天然鵝卵石，搭配有 FSC 森林木材認證的南方松原木地板。

立足於此，木材的天然芬多精氣味撲鼻而來，進入辦公室前彷彿經過一番森林浴，自然且環保，並與戶外庭園景觀融為一體。

儲藏室

●有好氣味的材料：BMW 寶馬摩托車亞洲旗艦展廳儲物櫃，是利用農業生產剩餘物麥秸壓制而成的板子製作，無甲醛，甚至還會散發出淡淡的自然香味。

將大自然的氣味帶到工作環境中，使放鬆愉快氣味的記憶，激發努力奮發進取的心情。

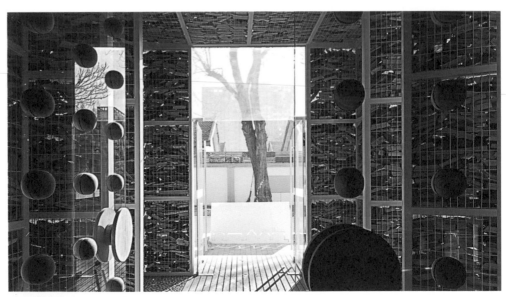

▲ 回收木材做的 EDG 公司入口大門，將戶外與室外庭園景觀融為一體。

關於
「環保」這件事

▲ EDG 公司看向室內接待櫃台區，自然、環保。

▲ EDG 公司大門示意圖。

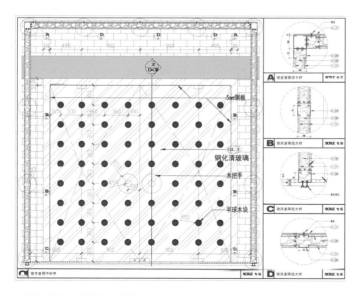

▲ EDG 公司大門施工大樣圖。

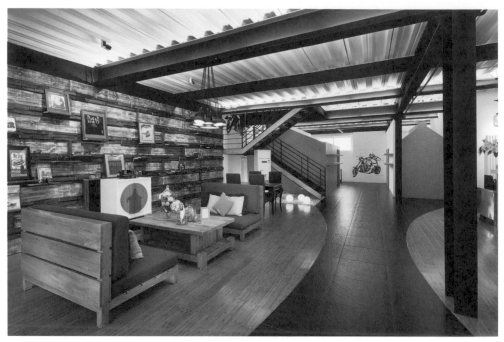

▲ BMW 寶馬摩托車亞洲旗艦展廳辦公室咖啡茶水休息區，用回收舊木頭做的牆面及傢俱。

▲ BMW 寶馬摩托車亞洲旗艦展廳麥秸板儲物櫃。

靜坐冥想室

●氧吧：趣加（FunPlus）總部設計一個「看得到的環保」，一處用自然植物包庇出室內植物園感覺的靜坐冥想室「氧吧」（Oxygen Corner），木質地板及鞦韆椅子供員工充分放鬆，享受新鮮空氣。在這裡，綠植集中主題化的設計，真正成為辦公室休閒空間重要的男主角，效果非凡，在周遭還能聞到如同森林般新鮮的空氣。

會面點（非正式談話角落）

●利用剩餘空間：用原木格架搭建的會面點座位，布滿適合室內養殖的盆栽，地面用模仿草皮地毯鋪墊，將辦公室的轉角動線、不安定空間，變成有趣的會面點角落。

●需要小小的傢俱，適合隨手一放、輕鬆移動的傢俱。

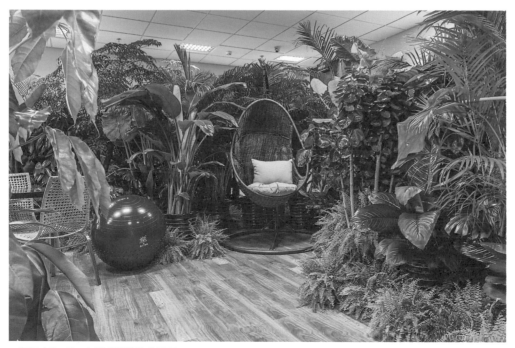

▲ 趣加（FunPlus）辦公室裡的「氧吧」。

▶共用辦公

最早的共用短租辦公室公司,是雷格斯（Regus）在 1989 年於比利時布魯塞爾創立,主打高級路線、理性的分租風格。2010 年 Wework 在美國紐約注意到 80 末、90 後年輕一代創業的需求,現在的東亞也有不少共用或聯合辦公室,這幾年雨後春筍的出現,為辦公環境設計注入多樣性。

但這類型空間設計從出發點到目的性都與企業辦公空間不同,雖然很強調大家聚在一起的資訊外溢優點,但事實上與真正的企業工作環境仍有相當大的不同。

首先,企業辦公室存在的目的是為了提供企業良好發展的「基地」（Base）,要展現的是品牌文化,因此設計階段最重要的兩點為:

●空間能展現企業文化特別之處:比如蘋果新環形總部極簡的風格,與谷歌的色彩變化多端,就有很高的企業辯識度。

●設計出員工喜歡的環境:背後是藉由喜歡工作環境,累積認同感、歸屬感,產生對公司的忠誠度,達到提高工作效率的目的。

但共用辦公是以出租「工作空間」來收費,這和旅宿是以出租「睡覺空間」來收費是一樣的概念。

所以這種空間設計風格是迎合大部分潛在租戶的喜好,只需做到「普羅大眾都能接受的裝修風格」即可,講求的是如何可以更快的把空間租出去的平方公尺效率,完全不需講究企業文化與企業風格。

換句話說,大家都能接受的風格基本就等於沒有風格!

至於租戶個人的歸屬感、忠誠度、工作效率等等，更不是共用辦公房東最關心的地方。所以共用辦公品牌越來越多，但千篇一律都是流行的輕工業＋時尚風格，很明顯是為了迎合 80 末、90 後想創業的年輕人，無法體現任何一種文化。

這種環境適合初期創業者，也是它真正存在的目的，主要是為了降低成本。

分享辦公的優點是讓企業有靈活的租期及多種空間大小選擇，許多不同的企業在同一個屋頂下辦公，可以帶來知識分享和資訊流動。

但 2019 年，WeWork 上市失敗，敲響共用辦公模式警鐘。從 WeWork 的商業模式來看，其實和網際網路、共用經濟沒有任何聯繫，說穿了它就是二房東，先租賃或購買大量辦公空間，重新裝修後再租出去，賺的是差價。

經營的核心依然像傳統產業那樣，先投注巨大資金去租房或買房，接著花一筆可觀的裝修費，收入再從租金而來。

所以若出租情況不若預期，很有可能投資就會有去無回，資金鏈很容易斷裂。這就是為什麼前幾年爆紅的共用辦公室，沒有如預期般遍地開花。

共用辦公品牌各自不同，但是空間沒有個別明顯性，意即只需換塊招牌就能變成另一個公司繼續使用，當然更不需要體現任何企業文化，因此在這本書不再做深入的探討。

▶後疫情世代 v.s. Z 世代「宅」觀念

Z 世代已經顛覆了

辦公空間，

未來還要顛覆居住空間！

2020 年，新冠肺炎（COVID-19）流行，讓宅這個字變成世界範圍理所當然的新常態（New Normal），原來熟悉的「正常」生活之外，還又加入了原來被認為「不正常」的生活。

以前宅男宅女宅在家裡，被認為是不正常、不健康的代名詞，新冠肺炎之後反而變成「不得不」的健康生活方式，各式各樣一個人的「宅」，宅經濟、宅辦公、宅學校、宅在家……。

其中影響最大是全世界的上班族和學生！據聯合國教科文組織統計，至 2020 年 4 月底，全球 13 億學生占學齡人口 73.8% 的學生被迫離開學校，變成在家進行遠距課程。而在遠距移動辦公方面，以前只侷限於某些部門的需要，例如外勤部或業務部，其他大部分的員工依然必須坐在辦公室工作。新冠肺炎流行後是每個員工都理所當然的在家上班。

新冠肺炎推波助瀾的「線上」生活，90 後無疑是適應最好的一群人，因為他們原本的生活就非常依賴線上。「宅」的情況持續半年之後，「新常態」也就是正在進行的未來式了！影響所致除了辦公環境外還有住宅空間必須有所對應調整：

●後疫情時代的 90 後辦公環境

●住家與辦公界限模糊：既然是世界性的開著視訊在家上班，當有小孩甚至寵物亂入鏡頭，自然成了不算失禮的溫馨時刻。同時衣著也不用刻意西裝領帶工作服，舒適休閒化自然成為服裝趨勢。

●更多小型會議室：當大部分員工都宅在家裡辦公，企業所需的固定辦公面積縮小，但另一方面需要更多小型會議室或彈性會議室來做視訊會議。

●不只環保還要抗菌：辦公環境對於抗菌性的要求也必須提高，例如人手可以觸摸到的門把手，椅子靠背等材料抗菌性，或通風空調系統加入抗菌過濾材質，未來都會成為常態要求。

●人臉識別聲控將會普及：「接觸」因為容易傳播疫情變得極為敏感。所以，不需接觸的人臉識別和語音控制將會普及。進入大樓，不用觸摸大門人臉識別後自動開門；進入電梯不用觸摸按鈕，只要說話報出樓層就把你送到要去的地方就可以ㄌ。

●直播牆是標配：面對鏡頭不管是直播，聊天或是開會都成為常態。公司或家裡都需要有不只一處漂亮的直播背景牆。

●大堂消毒機：辦公大樓一樓大廳建立好像機場地鐵過 X 光機那樣的消毒機，穿過消毒機之後才可進入各樓層工作區。

●後疫情的 90 後住宅環境

辦公空間組織已經被 Z 世代顛覆了一遍，未來 90 後的價值觀，加上新冠肺炎的影響，還將要顛覆居住空間！未來住宅空間形態有以下幾個需求：

●隔離式的玄關：好像太空艙的兩道式安全隔離室，消毒隔離鞋子外出衣服包包等可能受污染的物件不帶入生活區。玄關甚至有洗手消毒盆，洗淨手再進入生活區。

●住家即工作站：基於 90 後自己創業比例大增，例如網紅、直播主、電競手、接案設計師、SOHO、freelancer……，這種以自己的家為工作據點的工作形態，未來將越來越常見，所以 90 後的家裡需要規劃一塊工作空間。

如果夫妻兩人都是自由職業者，那麼家裡甚至需要規劃出二個互不干擾的工作空間／角落。

新冠肺炎影響，加快將工作空間理所當然變成住宅功能的必要條件。

●住家即展覽館：身為獨生子女的 90 後，是中國第一代真正為自我價值而活的世代，他們內心認為工作只是生活的一部分，工作只是追求自我價值實現其中的一個方法罷了。

生活充滿了樂趣，太多事情值得去嘗試；例如美食，旅遊、收藏、藝術、健身等等，所以家裡必須有一個空間／一面牆／一個角落是用來擺放住宅主的興趣嗜好，收藏品，旅遊紀念品等等，以展示個人風格。

●住家也要有視訊背景牆：直播已經不是網紅的專屬行為，任何與家人朋友同事聊天談話的形式都需要對著鏡頭，而一面漂亮的視訊背景牆成為必要裝飾點。

●住家即迷你航空站：新冠肺炎的出現，因為人們害怕被感染而減少出門催化出「宅經濟」，無人快遞順勢而出，未來是非接觸性無人配送的世界，想像一下這樣的畫面：

· 網購無人機快遞送貨到家前 30 分鐘，會以短信通知收貨人預備接收貨品。

· 到家前 3 分鐘，位於所住樓層住家陽臺的迷你航空站外側閘門打開警示燈，閃爍警示鈴嗶嗶作響。

· 到家前 1 分鐘，住家迷你航空站自動伸出停機平臺，攝像頭運作及時連線使用者手機觀看，準備接貨。

· 準點一到，無人機快遞降落停機平臺，平臺地上印有地址條碼，供無人機掃碼確認地址無誤，卸放貨品並返程。

· 感應到貨品重量後停機平臺收回，外側閘門關閉防止貨品掉落。

· 使用者下班回家到陽臺，打開內側閘門取件。

· 平臺感應收件後，自動回傳收件確認給商家。

· 同樣的流程反向操作，不用出門就可以將貨物送至對方家的迷你航空站！聽起來像是科幻電影場景，以目前科技加上 5G 世代是完全沒問題可以實現的，誰說未來不會出現迷你航空站作為 Z 世代住家的標配呢！

● 90 後購屋潮即將爆發

以上的描述是設計界不久的將來設計的新方向，辦公室設計如此，住宅設計更是如此，尤其是 90 後購屋潮即將爆發。

世界各國第一次購房年齡平均為三十五歲左右，2019 年「上海鏈家」發布 90 後購房特點資料報告顯示：隨著最後的 90 後也成年，他們成長為越來越重要的購房消費主體，逐漸加入剛需購房大軍，90 後是已經具有排行第三的購房買力。

中國「貝殼找房與網易房產」發佈的《90 後買房樣本報告》，也顯示同樣的狀況，2019 年所有被調研的買房人口中，90 後已經佔有達到百分之 24.9，超越了 70 後的百分之 14.9 ！

註：資料來源 https://zhuanlan.zhihu.com/p/64701075

中國將在 2025 年左右開始爆發 90 後的第一次購房潮，預計這波 90 後購房潮會延續 8 至 10 年，也就是一直持續到 2033 至 2035 年。

緊接著接棒的是 00 後開始第一次購屋，到那時的 90 後已經邁入四十五歲，稍有經濟基礎條件較好的進入換屋階段，保留或賣掉第一間小房，買入面積較大改善性第二套房。

空間規劃必須有前瞻性，我們都能預知 90 後未來的步伐需要了；開發商、設計師、建築師、甲方誰能抓住先機誰就能勝出！

留住 90 好人才
新 Z 世代辦公室設計
診斷書

國家圖書館出版品預行編目 (CIP) 資料

新 Z 世代辦公室設計診斷書 / 何大為著 . -- 初版 .
-- 臺北市 : 風和文創 , 2020.09
　　面；　　公分
ISBN 978-986-98775-3-4(平裝)
1. 室內設計 2. 空間設計 3. 辦公室
　　967　　　　　109005764

作者	何大為
總經理暨總編輯	李亦榛
特助	鄭澤琪
主編	張艾湘
編輯協力	袁若喬
主編暨視覺構成	古杰
出版	風和文創事業有限公司
地址	台北市大安區光復南路 692 巷 24 號 1 樓
電話	02-27550888
傳真	02-27007373
EMAIL	sh240@sweethometw.com
網址	sweethometw.com.tw

台灣版 SH 美化家庭出版授權方公司

IESG

凌速姊妹（集團）有限公司
In Express-Sisters Group Limited

地址	香港九龍荔枝角長沙灣 883 號億利工業中心 3 樓 12-15 室
董事總經理	梁中本
E-MAIL	cp.leung@iesg.com.hk
網址	www.iesg.com.hk
總經銷	聯合發行股份有限公司
地址	新北市新店區寶僑路 235 巷 6 弄 6 號 2 樓
電話	02-29178022
製版	彩峰造藝印像股份有限公司
印刷	勁詠印刷股份有限公司
裝訂	明和裝訂有限公司
定價	新台幣 399 元
出版日期	2020 年 09 月出版一刷

FUTURE OFFICE DESIGN →

← **FUTURE OFFICE DESIGN**